예술이 필요한 시간

전시 디자이너 에세이

예술이 필요한 시간

전시 디자이너 에세이

이세영 지음

마로니에북스

예술의 가장 중요한 목적은
우리 영혼에 묻은 일상의 먼지를 털어내는 것이다.

파블로 피카소

우연과 사고의 반복

매일 같은 시간에 일어나 출근을 하고 비슷한 업무를 반복하는 단조로운 일상이 가끔은 어딘가에 눌리고 갇힌 것처럼 답답하게 느껴질 때가 있다. 파블로 피카소는 예술의 가장 중요한 목적은 바로 우리 영혼에 묻은 먼지를 털어내는 일이라고 말했다. 평범하고 조용한 일상에서 아무도 모르는 사이 삶에 내려앉은 묵은 먼지를 털어내고 반짝이게 닦아내는 시간은 누구에게나 필요하다. 내 기억 속에서 잊지 못할 인생의 순간을 함께한 것들은 대부분 따뜻하고 아름다웠으며 내가 필요로 할 때 곁에 있어주었다. 그중에서도 너무 오래전부터 당연하게 생각해온 것이 예술이다.

학창 시절, 학교 입구에 크게 쓰인 "이 문은 세계로 통한다"라는 문구는 등교 때마다 내 마음을 사로잡았다. 예술학교에 다니던 나에게 세계는 예술이었으며 예술은 곧 세계를 의미했다. 예술은 매 순간 나를 더 넓고 근사한 세계로 이끌었다. 나는 시간과 장소에 구애받지 않고 망설임 없이 항상 그곳을 향했다. 예술이 있는 곳이라면 언제나 재미있고 즐겁지 않을까 생각했다. 건축을 전공하고 유학 생활을 거치면서 내 발걸음은 유럽과 아메리카 대륙, 인도와 아시아, 아프리카 오지까지 많은 곳을

향했다. 백패킹과 리서치 트립, 출장 등 여행의 방식과 이유는 다양했지만 목적은 대부분 예술을 찾는 일이었다. 멀리 떠난 곳에서 예술이란 무엇이며 예술적인 삶이란 어떤 것인지 깊이 생각하게 되었다. 그 어느 때보다 반짝이는 시간으로 가득 찬 시기였다.

하지만 한편으로 미술과 건축, 디자인, 사진 등 다양한 분야를 탐구한 일은 늘 내가 이방인이자 외부인의 위치에 있었음을 의미하기도 했다. 모두가 정해진 방향을 향해 갈 때, 고개를 돌려 어딘가 더 흥미로운 곳으로 비스듬히 방향을 틀어 달려갔다. 예술과 함께하는 세계는 결코 작지 않았기 때문이다. 외부는 더 큰 세계와 가능성을 내포했다. 내부에 갇히거나 함몰되는 대신 무엇에도 국한되지 않고 멀리에서 더 넓게 세상을 바라보는 일은 언제나 내게는 가장 중요한, 스스로를 깨우는 일이었다. 그렇게 일상을 경계하는 일은 나 스스로 외부인이기를 자처하게 만든다. 반복되는 일상의 소중함도 결국에는 그 일상에서 벗어났을 때야 가장 크게 느끼게 된다. 삶의 중요한 순간마다 항상 기억하려고 하는 것은 지금 이 시간과 순간은 다시 돌아오지 않으며, 찰나의 선택이 나를 미래로 이끌리란 사실이다.

돌이켜보면 내 인생의 중요한 순간은 모두 예기치 못한 우연과 사고에 의해 벌어졌다. 어쩌면 이성적으로는 이해할 수 없는 즉흥적인 선택을 하는 데 주저하지 않은 이유는 무언가 새롭고 재미난 것이 보이면 무턱대고 시도하고 마는 성격 때문이었는지도 모른다. 그리고 그 흥미 본위의 어이없는 시도가 좌절되기는커녕 어처구니없이 계속해서 응답받은 것은 어쩌면 그것이 예술이었기 때문이지 않을까. 미술사 비전공자인 나에게 큐레이터가 되는 길을 열어준 뉴욕 현대미술관에서 처음으로 내가 보낸 시간이 모두 예술과 함께한 순간이었음에 공감하는 사람들을 만났다. 그들은 분야와 경계를 구분 짓는 대신 고리타분한 고정관념에서 벗어나 과감하고 도전적인 태도로 예술의 새로운 가능성을 탐구하는 행위의 의미와 가치를 알게 해줬다.

미술관 큐레이터이자 전시 디자이너로서 전문적으로 전시를 만들어온 지 이제 햇수로 10년이 되었다. 하지만 그보다 훨씬 이전부터 인생의 많은 시간을 미술관과 갤러리에서 보냈다. 미술관은 항상 좋은 놀이터이자 배움을 주는 학교, 도서관이었으며 인생의 중요한 순간마다 특별한 이벤트와 즐거움으로 가득한 곳이었다. 가끔 힘들거나 지칠 때 혼자

서 찾을 수 있는 위로와 휴식의 공간이기도 했다. 나는 늘 예술이 필요했다. 내가 전시를 기획하고 디자인하는 것은 그저 예술에 대한 나의 흥미와 탐구를 바탕으로 곁에 있는 소중한 사람들과 예술에 조금 더 가깝게 다가가기 위함이다. 누구나 손을 뻗으면 닿을 수 있는 자리에서 예술은 우리를 기다린다. 예술은 그 어떤 순간에도 멀리 있지 않다. 예술이 필요한 시간, 망설이지 않고 예술을 향해 다가갈 때 이미 예술은 당신의 삶을 의미 있는 행복으로 가득 채울 준비를 마쳤을 것이다.

차례

CHAPTER 1
인생의 중요한 순간들에

CHAPTER 3
일상의 행복과 즐거움을 찾아

CHAPTER 4

오늘도 나는 예술과 함께

CHAPTER 1

인생의 중요한 순간들에

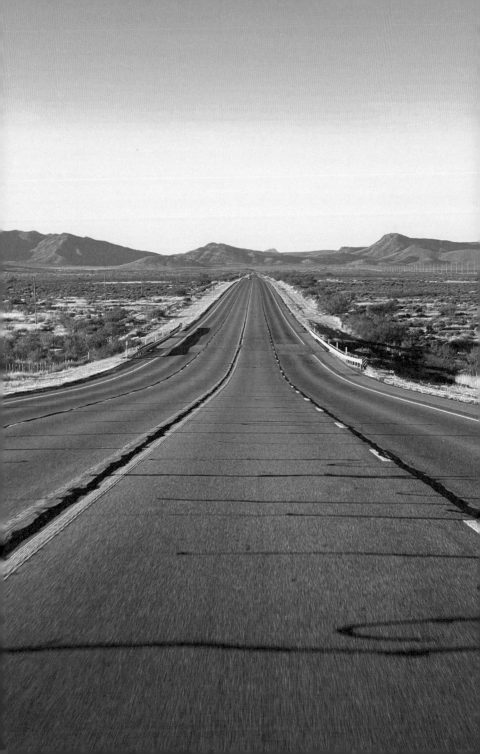

그 길의 끝에 다시 예술이 있다

저드 재단(Judd Foundation, Marfa)

2020년 봄은 내가 한동안 도서관에 틀어박힌 채 논문에만 매달려 10년 만에 박사 학위를 받은 때였다. 그동안 기대하던 전시를 보며 스스로에게 모처럼 휴식을 주기로 결정했지만, 이전에 경험하지 못한 강력한 팬데믹 상황은 해외여행은 물론 맘 편히 밖을 돌아다니는 일조차 어렵게 만들었다. 당연히 미술관을 비롯한 대부분의 예술기관 운영이 제한되었고, 전시와 공연이 줄지어 연기되거나 취소되었다. 또한 그동안 관련 업계에 종사해온 많은 사람이 일자리를 잃거나 기약하기 힘든 강제 휴무에 들어갔다. 전시가 제한적으로 열리면서 기회는 줄고 예술계는 더 폐쇄적인 성격을 띠었다. 새로운 일자리가 전면 차단되었고 세계 유수의 기관들에서 일하던 사람들조차 계약 연장이 쉽지 않았다. 나 또한 맡기로 한 전시 디자인 일정이 잠정 연기되었으며, 누구도 미래를 예측할 수 없는 상황에서 모두 이 강력한 전염병의 유행이 멈추기만을 기다리는 수밖에 없었다.

돌이켜보면 이런 심각한 시기에 나를 가장 힘들게 한 것은 아이러니

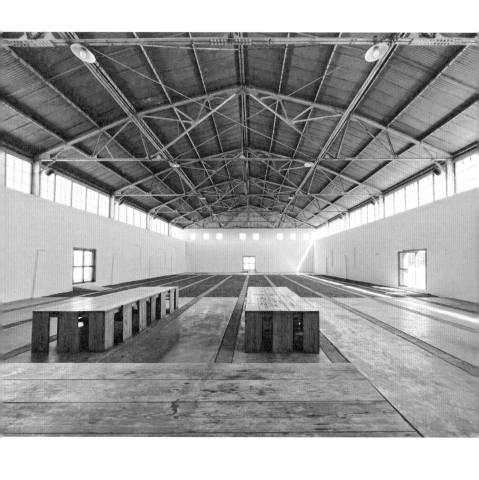

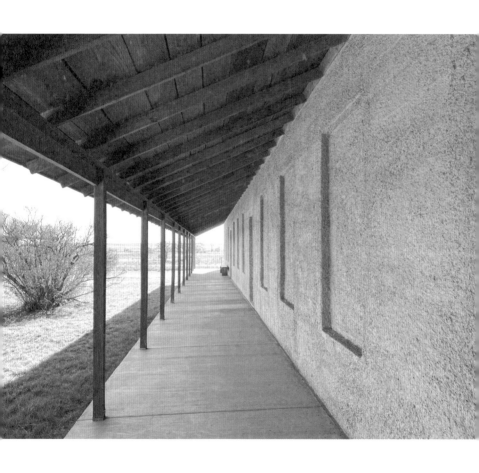

하게도 전시를 만들지 못하는 상황이 아닌, 밖에 나가서 자유롭게 전시를 감상하거나 훌륭한 예술 작품을 만나지 못한다는 사실이었다. 미술관에서 일을 시작한 이유, 그리고 전시 만드는 일을 계속하는 이유가 끊임없이 예술을 통해 삶의 에너지를 얻기 위함이었다는 사실을 분명하게 확인하게 되었다. 팬데믹으로 예술계가 위축되면서 전시의 수가 줄었고 질적으로도 좋은 전시를 만나기란 더욱 어려워졌다. 그러면서 내가 하는 일에 대해 다시 한번 깊이 고심하게 되었다. 과연 무엇을 향해 나아가야 하는가?

2022년, 팬데믹으로부터 도시가 점차 회복되면서 해외 입국 시 자가격리 제한이 풀리기 시작했다. 더 이상 백신 접종 증명서와 코로나19 음성 확인서를 필수적으로 제출하지 않고도 외국에 갈 수 있게 되었다. 더불어 실외 마스크까지 해제되면서 나는 항공사 홈페이지에 들어가 지난 2년간 수없이 예약과 취소를 반복한 많은 목적지를 다시 살펴보기 시작했다.

왜인지 모르겠지만 파리나 런던, 유럽의 도시들보다 더 마음이 향한 곳은 지금까지 서울을 제외하곤 가장 오랜 시간을 머무른, 내게 익숙한 도시 뉴욕이었다. 마침 뉴욕도 팬데믹 상황이 끝나가면서 주요 미술관들이 오래 준비해온 큰 전시들을 이제 막 개막하려던 참이었다. 알렉스 카츠(Alex Katz)가 구겐하임 미술관에서, 에드워드 호퍼(Edward Hopper)가 휘트니 미술관에서 대규모 회고전을 예고했다. 그러나 어쩌면 가장 아름다운 계절인 가을의 뉴욕이 무엇보다 마음을 이끌었을지도 모른다. 나는 뉴욕으로 향하는 여정을 계획하기 시작했고 그 끝에 평소답지 않은

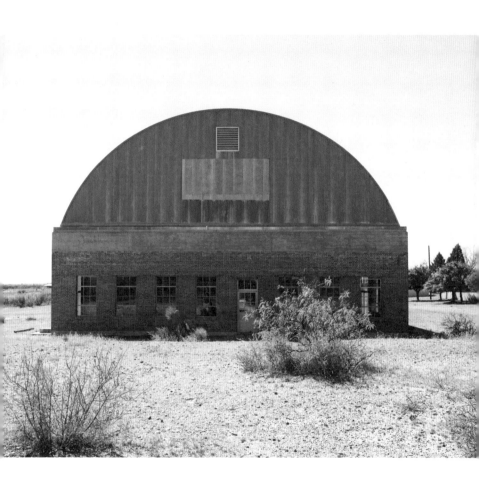

대담하고 과감한 결정을 했다. 그동안 수없이 이미지로만 봐오던 도널드 저드(Donald Judd)의 재단이 있는 마파(Marfa)를 방문해야겠다고. 멕시코 국경에서 약 100킬로미터 떨어진 텍사스주의 가장 서쪽 사막 한가운데 자리 잡은, 마치 영화에나 나올 법한 황량하고 거친 풍광이 이상하리만치 계속 머릿속을 맴돌았다.

마파에 위치한 저드 재단의 존재를 처음 알게 된 것은 뉴욕 소호의 저드 재단에 방문했을 때다. 그가 직접 구매한 건물을 고치고 손보면서 미니멀하게 다듬은 공간과 조각 작업 및 직접 만든 가구를 배치한 모습, 가족과 생활한 흔적이 갤러리나 미술관에서 열리는 전시들보다 더 예술적이라고 느껴졌다. 그러다보니 이곳과 마찬가지로 대규모 대지와 건물을 구입해 본인의 작업을 직접 영구적으로 설치했다는 마파의 저드 재단도 궁금해졌다. 파란 하늘, 강렬하게 내리쬐는 태양, 건조하고 황량한 사막, 인간미라고는 느껴지지 않는 차가운 콘크리트 조각들의 사진을 카탈로그에서 본 순간, 나는 막연히 언젠가 한 번쯤 저곳에 갈 기회가 있을까 생각했다. 낯설고 이국적이며 작품 이외에 그 무엇도 허용하지 않을 듯한 완벽한 장면이었다.

도널드 저드는 그 스스로는 그렇게 불리는 것을 썩 좋아하지 않았지만, 미국의 미니멀리즘 아트를 대표하는 예술가다. 미술 교과서에 늘 빠지지 않고 등장하는 벽에 걸린 사각의 박스 작업으로 잘 알려져 있는데, 나무와 금속, 유리 등 다양한 재료로 만든 기하학적 형태의 조각들을 주로 선보였다. 그는 큐레이터가 기획하는 전시에서 작품이 전시를 위한

도구나 배경이 되는 일을 매우 경계했다고 알려져 있다. 큐레이터에 의해 연결되지 않는 완벽하게 순수한 예술 그 자체를 선보이고자 한 그가 마파에서 진행된 모든 프로젝트를 진두지휘했다는 사실은 전혀 놀랍지 않다.

1971년 마파로 이주한 그는 비행기 격납고로 쓰이던 건물과 대지를 거주를 위해 현대적인 복합건물로 변화시켰다. 블록(Block)이라 불리는 이곳에서는 그가 일상적인 생활을 한 공간과 매일 몇 시간씩 독서를 즐겼다는 직접 개조한 서재와 작업실, 전시 공간을 만날 수 있다. 창문의 격자에 맞춰 분할된 각 실과 마찬가지로 콘크리트 바닥을 나누는 격자에 맞춰 놓인 기하학 형태의 작품이 주는 완벽한 균형감은 어디에서도 찾기 힘든 예술적인 분위기를 자아낸다. 우아하게 돌아가는 거대한 피벗 도어(Pivot Door)는 그 목적이나 용도를 뛰어넘어 공간을 미학적으로 바라보고 경험할 수밖에 없게 만든다.

이후 저드는 1986년 디아 예술 재단(Dia Art Foundation)의 도움을 받아 비영리 예술 재단인 치나티 재단(Chinati Foundation)을 설립했다. 거대한 포병 창고와 군사시설로 사용되던 낡은 건물들을 직접 리노베이베이션해 전시 공간으로 탈바꿈한 것이다. 오래된 창고의 측면을 대형 유리로 마감해 사막 풍경을 전시실 내부로 끌어들이고, 콘크리트 바닥과 천장을 매끈하게 다듬어 전시장에 놓인 작품보다 공간이 오히려 더 작품처럼 보이게 했다. 과거의 군대 막사를 전시장으로 사용하기 위해 창을 막고 외벽과 같은 재료로 마감하되 기존 창문의 형태와 위치는 그대로 남겨둔

것과 같은 세심한 디테일을 곳곳에서 엿볼 수 있었다. 그가 선택한 재료와 색감, 이를 실제 건축에 적용한 방식은 여느 건축가들과는 다른, 공간에 관한 그의 독자적인 시각과 해석을 그대로 드러낸다. 이곳에는 저드의 작품을 비롯해 댄 플래빈(Dan Flavin), 존 체임벌린(John Chamberlain), 칼 안드레(Carl Andre), 로버트 어윈(Robert Irwin)과 같은 그와 절친했던 동시대 예술가들의 대규모 작품들이 영구 설치되어 있다.

나는 그가 어쩌면 조각가보다는 건축가에 가깝지 않은가 생각했다. 그리고 한편으로는 조각과 건축을 구분하는 요소들과 그 의미에 대해 고민했다. 결국 우리가 삶에서 경험하는 모든 것에 예술이 있으며 자세히 들여다보면 작가의 삶 자체가 예술이 아닌가? 그가 남긴 예술의 스펙트럼은 단순히 조각작품에서 끝나는 것이 아니라 드로잉과 그림, 가구와 건축, 나아가 도시계획에 이르는 광범위하고 통합적인 예술 활동으로 바라볼 수밖에 없다.

황량한 벌판의 고속도로를 끝없이 달리다보면 사막 한가운데 신기루처럼 나타나는 작은 도시 마파에서 나는 우리의 삶이 예술 그 자체임을 깨달았다. 매일 숨 쉬고 생활하는 바로 이 순간순간의 의미를 다시 생각하게 되었다. 주위를 돌아보면 아무것도 없는 곳에서 누군가가 먼저 머문 흔적들을 바라보며 지나간 예술적 삶의 의미를 발견했다. 진정한 예술이란 무엇인가? 무엇이 가치 있는가? 끝없이 외부로 향하는 질문에 매달리는 대신 나는 어떤 삶을 살고 있는지 되물었다. 지금 나에게 가장 필요한 것은 무엇인가? 그 답은 오늘 내 삶에 이미 담겨 있다.

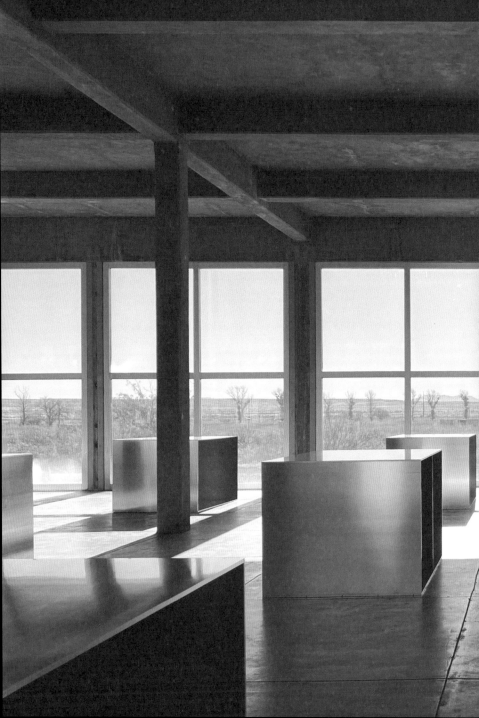

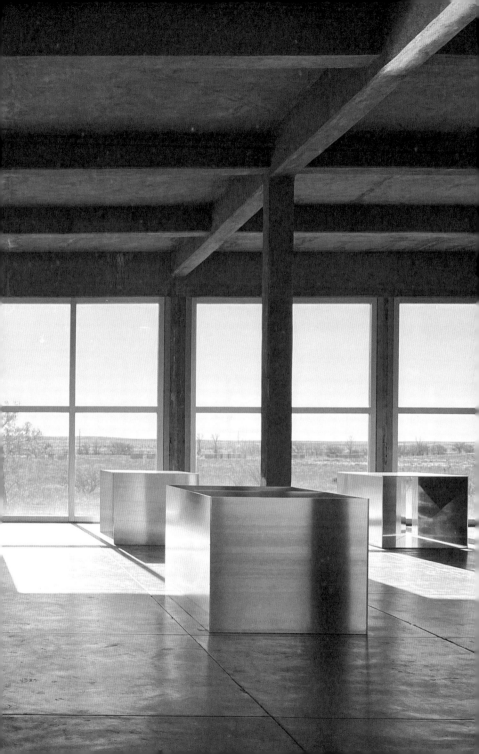

저드 재단

104 South Highland Avenue, Marfa, TX 79843-0218

미국 텍사스주, 멕시코 국경에서 약 100킬로미터밖에 떨어지지 않은 사막 한복판에 위치한 도시 마파에 자리한다. 가장 가까운 엘패소 국제공항에서 90번 고속도로를 타고 차로 3시간 달리면 도착하는데, 그 길 위에 북유럽 출신 작가 듀오 엘름그린과 드라그셋(Elmgreen&Dragset)의 작품 〈프라다 마파(Prada Marfa)〉가 있다. 마파에 방문한 사람들은 도시 전체에서 도널드 저드가 계획한 다양한 프로젝트를 만나게 된다.

저드 재단에서는 블록과 스튜디오를 돌아보는 유료 프로그램을 운영하며, 모두 가이드를 동반한 소수의 관람객으로 방문을 제한한다. 예약은 두 달 전부터 가능하지만 운영 일정이 자주 바뀌고 티켓은 환불이 불가하니 방문을 계획했다면 한 달 전에는 모든 예약과 일정을 확정하기를 추천한다. 같은 날 오전에 블록을 먼저 방문하고 오후에 스튜디오를 돌아보는 일정이 가장 효율적이다. 휴관일은 매주 수요일이고 8월 마지막 2주를 비롯해 미국의 공휴일에 대부분 문을 닫는다.

블룸버그 커넥트(Bloomberg Connects) 앱의 디지털 가이드를 이용하면 도널드 저드의 인터뷰와 저드 재단을 운영 중인 그의 딸 레이너 저드(Rainer Judd)가 직접 제작한 재단 소개 영상들을 만날 수 있다. 재단에 대한 내용이 매우 자세하게 안내되어 있으므로 이곳을 방문하지 않더라도 한 번쯤 접속해보길 권한다.

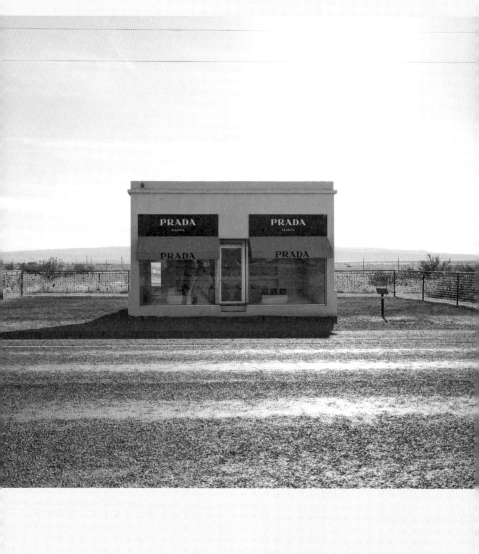

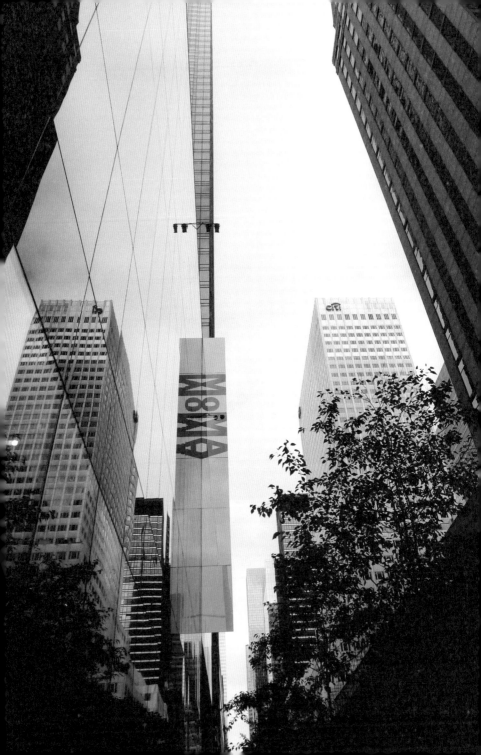

인생의 대부분을 미술관에서 보내기로 했다

뉴욕 현대미술관(Museum of Modern Art, New York)

이제 막 쌀쌀한 기운이 감돌던, 미술관 정원에는 낙엽이 지기 시작한 어느 가을날이었다. 나는 요철 하나 없이 매끈한 화이트 큐브가 맞물리며 만들어낸 미술관 로비에 멍하니 앉아 새롭게 설치 중인 사이 톰블리(Cy Twombly)의 대형 드로잉을 바라보고 있었다. 쾌적하게 유지되는 온습도 속에서 마치 중력조차 거스르 듯 몸과 마음이 둥둥 떠다니는 느낌이 들었다. 이보다 더 완벽할 수는 없었다. 그때 결심했다. 내 인생 대부분을 이런 공간에서 보내고 싶다고.

2011년 가을, 나는 디자인학 박사 과정을 수료하고 뉴욕 현대미술관 인턴으로 일하게 되면서 처음으로 전문적인 미술 현장을 경험하게 되었다. 첫 출근 날, 아직 오픈 전인 미술관 정문을 지나 1939년부터 53번가에 자리해온 필립 굿윈(Philip Goodwin)이 디자인한 모던한 건물의 입구로 향했다. 커튼으로 반쯤 가려진 사무실 건물의 1층 파사드는 미술관과 연결되면서도 철저하게 분리된 공간처럼 느껴진다. 출퇴근 시간에는 드나

드는 사람들로 장사진을 이루는 뉴욕의 다른 건물들처럼 미술관 직원들도 쉼 없이 돌아가는 유리 회전문 사이로 출근길 발걸음을 재촉한다. 평상시에는 직원들만 드나들 수 있는 이 회전문은 미술관이 문을 닫은 저녁 시간에는 필름 상영과 각종 이벤트를 위한 보조 출입구로 이용된다. 회전문 안의 로비 공간은 별도의 게이트나 가림막 없이, 내부에서 미술관 정원을 향하는 일반 관람객 동선과도 자연스럽게 연결된다.

로비에 선 덩치 큰 보안 요원들은 그리 많지 않은 직원들의 얼굴을 대부분 외우고 있고, 일일이 눈으로 인사를 나누며 직원들을 확인한다. 미술관 사람들은 카드를 인식시켜야만 작동하는 엘리베이터를 타고 각자 일하는 부서로 이동한다. 엘리베이터는 아주 단순하고 모던한 회색으로 어떤 장식도 없지만, 부서 이름이 빼곡히 들어찬 박스들은 해당 부서가 위치한 층에 도착할 때마다 밝게 빛난다.

내가 근무한 곳은 뉴욕 현대미술관(이하 MoMA)의 여섯 학예부서(Curatorial Departments) 가운데 하나인 사진부서(Department of Photography)다. 5층에 자리 잡은 이곳은 엘리베이터에서 내리면 회색 카펫에 하얀 벽체와 문들만 보이는 복도가 맞이한다. 각각의 공간으로 통하는 문에는 아무런 특징도 없으며, 모두 똑같은 하얀색 문 옆에 작게 각 실의 이름이 적힌 표지만 붙어 있을 뿐이다. 사무실은 하얀 책상과 칸막이로 둘러싸여 있다. 인간미라곤 찾아보려야 찾아볼 수 없는 이 공간은 정적이고 조용하며 언제나 같은 모습으로 유지된다. 바닥에 깔린 카펫은 먼지 한 톨은 물론 누군가의 발소리조차 용납하지 않고 이런 환경은 근무하는 내내 일에 집

중하게 만든다. 하지만 복도에 있는 아무런 표시도 없는 특정 문을 열면, 전 세계에서 모인 수많은 방문객이 쉴 새 없이 돌아다니는 전시 공간으로 바로 연결된다. 이 문은 사무실 쪽에서도, 전시장 쪽에서도 쉽게 눈치채기 힘든 단순하고 아주 두꺼운 박스형으로 만들어졌다. 마치 무대의 뒤편, 혹은 숨겨진 세계에서 실제 세계로 나가는 듯한 느낌을 주는 비밀스러운 통로들로 미술관 전체가 연결된 것이다.

나는 매일 출근하자마자 하루 일정을 확인한 뒤 미술관이 문을 여는 10시쯤 스태프 카페로 향하곤 했는데, 직원들만 이용할 수 있는 공간이지만 그곳에 가려면 관람객들을 위한 카페와 뮤지엄 스토어로 향하는 길을 꼭 거쳐야 했다. 전시장이 제대로 문을 열었고 이상 없이 운영 중인지, 오늘의 카페 메뉴는 무엇이고 관람객들은 어떻게 즐기고 휴식하고 있는지 등 의도하지 않아도 미술관 곳곳에서 일어나는 일을 파악하게 되었다. 도서관이나 보존실 등 업무 공간 역시 한곳에 몰리지 않고 여기저기에 보물처럼 숨겨져 있었다. 스태프들은 자신의 일에 몰두하면서도 끊임없이 관람객들과 마주치며 그들의 활동과 현재 미술관에서 발생하는 일들에 자연스럽게 주의를 기울였다.

공개된 공간과 그렇지 않은 공간이 교차되는 이곳은 때론 일하는 사람으로 하여금 일상적이지 않은 특별한 일을 한다는 생각에 사로잡히게 만든다. 전시 공간과는 대비되는 부드러운 커튼과 카펫, 원목 가구들로 세련된 분위기를 자아내는 사무실 로비와 모듈 가구 브랜드 USM 제품을 비롯해 다양한 디자인 가구들로 심플하게 구성된 업무 공간은 전시

장과 계속해서 연결된다. 미술관에서 이런 복합적인 동선이 하는 역할은 비단 전시 기획과 학예 업무 및 작품 설치를 위한 기본적인 일의 편의를 만들어내는 데 그치지 않는다. MoMA는 정기적으로 미술관 운영 시간을 연장하고 이벤트를 진행하며 각종 파티를 주최한다. 오프닝 파티, 정치인이 주관하는 기금 모음 행사, 자선 파티 등 다채로운 이벤트가 미술관 곳곳에서 열린다. 그때마다 여러 겹으로 구분되고 연결된 미술관의 공간들은 열리고 닫히기를 반복하며 새로운 장소로 변모한다. 이를 가능하게 하는 요소는 섬세하게 디자인된 여러 용도의 출입구와 복합적인 동선이다. 디테일이 살아 숨 쉬는 단순하면서도 완전한 공간이자 일하는 행위조차 예술 활동이 되는, 미술관의 철학이 담긴 공간은 MoMA를 다른 기관과는 차별화되게 만든다.

그곳에서 보낸 시간은 아름답고 특별한 기억으로 가득하다. 미술관에서 일하는 것은 예술 가장 가까이에서 삶을 예술로 물들이는 방법 중 하나다. 휴관일의 아무도 없는 고요한 전시장에서 좋아해 마지않는 앙리 마티스(Henri Matisse)의 그림을 마음껏 감상하던 시간이야말로 인생의 몇 안 되는 가장 소중한 순간이 아니었을까?

뉴욕 현대미술관

11 West 53 Street, Manhattan, New York, NY 10019

존 F. 케네디 국제공항에서 대중교통으로 1시간 정도 소요되는 MoMA는 센트럴파크와 록펠러 센터 등 유명 관광지로 둘러싸여 있는 만큼 접근성이 매우 좋다. MoMA가 위치한 맨해튼 53번가는 혼잡하지만 미술관을 찾기는 어렵지 않다. 예전에는 54번가로도 미술관 출입이 가능했던 반면 이제는 출구로만 이용된다. 디자인 스토어는 53번가 출입구 좌측과 길 건너 맞은편에 있으며, 미술관 2층에서도 포스터와 카탈로그 같은 제품을 구매할 수 있다. 미술관에 방문하기 전에 미리 온라인으로 전시 정보를 확인하고 티켓을 구매하면 별도의 대기 없이 QR 코드로 입장이 가능하다. 주로 6층 특별 전시실에서 중요한 기획 전시가 열리기 때문에 마지막 층까지 놓치지 말고 꼭 둘러봐야 한다. 뉴욕에서 오래 머문다면 별도의 예약을 통해 필름 상영과 각종 프로그램을 체험하고 라이브러리를 방문해보길 추천한다. MoMA가 소장한 특별한 컬렉션을 만날 수 있다.

2층 카페와 6층 테라스 카페에서 간단한 스낵과 함께 휴식을 취할 수 있고 별도의 예약은 필요 없다. 하지만 미술관 정원을 감상하며 파인 다이닝을 즐길 수 있는 더 모던(The Modern) 레스토랑은 예약이 필수다.

우리 모두가 아티스트를 위해 일한다

까르띠에 현대미술재단(Fondation Cartier pour l'art contemporain, Paris)

나는, 우리는 무엇을 위해 열심히 노력하고 분투하는가? 학교를 졸업하고 삶의 현장에 뛰어들면서 나는 생각보다 직업을 선택함에 있어 어떤 목표나 대의 같은 것이 중요하다는 사실을 깨달았다. 적어도 우연하고 충동적인 선택으로 큐레이터를 거쳐 전시 디자이너가 된 나로서는, 이 분야처럼 넘치는 경력의 고학력자들이 적은 돈을 받으며 상상하기 힘들 정도로 많은 시간을 들이고 보이지도 않는 결과를 위해 스스로를 한계까지 몰아붙이는 상황을 마주할 때마다 당혹스럽다. 이 노력은 무엇을 위한 것이며 어디로 향하는가? 과연 이 바닥의 주인공은 누구인가?

파리 14구 라스파일가에 위치한 까르띠에 현대미술재단은 얼핏 봐서는 그 자리에 건물이 있는지 알아차리기 힘들다. 울창한 아름드리나무들과 겹겹의 투명한 유리 파사드 뒤에 보이는 건물이 까르띠에 현대미술재단이기 때문이다. 건축가 장 누벨(Jean Nouvel)이 디자인한 이 건물은 1층 중앙 입구의 로비를 중심으로, 모든 공간이 투명하게 열린 전시장과

이와 같은 크기의 완벽하게 닫힌 지하 공간으로 구성된다. 특히 정원의 숲을 향해 열린 공간처럼 보이는 1층 전시장에서는 그 공간적 특성만큼이나 어디에서도 볼 수 없는 인상적이고 멋진 전시가 열린다. 완성도 높은 전시를 구현하기 위해서 작가만이 아니라 전시를 만드는 데 참여한 모두가 빠짐없이 각자의 역할을 완벽하게 해냈음이 분명하다. 매번 그런 전시를 선보이기 위해서 얼마나 많은 노력과 에너지를 쏟아야 하는지 상상하기조차 어렵다. 전시 디자이너로서 그런 까르띠에 현대미술재단 재단과 일할 기회를 갖는다는 건 정말이지 꿈같은 일이다.

내가 2017년 까르띠에 현대미술재단과 한 협업은 미술관에서 처음 일을 시작한 2011년을 다시금 떠올리게 했다. MoMA에서 인턴을 시작했을 때, 나는 좋은 전시를 만든다는 것의 근본적인 의미는 결국 이를 창조하는 아티스트와 훌륭한 예술 작품으로부터 비롯된다는 사실에서 일의 매력을 발견했다. 그 후 한국으로 돌아와 현장에서 여러 예술가와 가깝게 일하면서 나는 때때로 그들에게 실망했다. 좋은 작품과 아티스트란 무엇인지 늘 버릇처럼 의문을 가지면서 점점 더 그들에 대한 신뢰를 잃어가는 기분이었다.

세계 미술계 슈퍼스타의 작품을 모두 모아놓은 듯한 까르띠에 현대미술재단 소장품전《하이라이트》전시 디자인을 진행하면서 나에게 큰 울림으로 다가온 것은 아티스트를 사랑하고 그들을 무조건적이고 전폭적으로 지원하는 재단 사람들의 태도였다. 아티스트는 재단을 믿고, 그 믿음 아래 재단에서 일하는 이들은 아티스트에게 최선의 도움과 지원을

아끼지 않는다. 아티스트 혼자서는 절대 해낼 수 없는 어떤 단계를 넘어선 특별한 작품과 전시는 다름 아닌 믿음과 신뢰를 통해 만들어졌다.

까르띠에 현대미술재단의 컬렉션 디렉터인 그라치아 콰로니(Grazia Quaroni)는 당시 미술계를 향한 의심과 불신으로 가득했던 나를 매 순간 토닥이며 예술과 예술가를 다시 바라보고 또 바라보라고 조언했다. 그 과정에서 내가 내린 결론은 일단 모든 작품 각각을 적절한 환경에서 효과적으로 선보이는 일이 가장 중요하다는 사실이었다. 너무나 당연하고 단순한 깨달음이지만 전시를 만드는 과정에서 철저하게 지켜지기 어려운 기본이기도 하다. 특히 여러 작가가 함께하는 그룹전에서는 개별 작품에 대한 고려가 무시되기 쉬운데 어느 작가도 소외시키지 않으면서 모든 작품을 특별하고 중요하게 대하는 태도가 우선시되어야 한다. 전시는 미술계 안의 여러 활동 중에서도 중심이 되며 규모에 따라서는 미술계 대부분의 구성원이 참여하는 복합적인 활동이다. 개최하는 목적과 방법에 맞춰 각각의 담당자와 그들이 맡은 역할은 매번 다른 모습으로 전시에 드러난다.

최근 들어 디자인에 함몰된 전시를 만나는 경우가 많아졌다. 디자인은 전시의 가장 효과적이고 직관적이며 가시적인 소통 방식 중 하나다. 하지만 전시장에 들어선 순간 가장 먼저 큰 소리로 말을 건네는 주인공이 작품이 아닌 디자인이 될 때, 디자인이 작품을 압도하는 위치에서 영향력을 발휘할 때, 우리는 전시장에 간 목적과 이유를 잊고 혼란을 느낀다. 전시의 가장 기본 요소는 무엇인가? 우리는 왜 전시장에 가는가? 이

물음에 대한 답은 생각보다 간단하다. 우리는 작품을 감상하기 위해 전시장에 간다. 디자인과 그 외 요소들은 모두 작품을 위한 보조 수단에 지나지 않는다. 과연 전시에서 디자인이란 무엇이며 그것이 효과적으로 작동하고 있는지 전시 디자이너로서 매번 스스로에게 묻는다. 이 물음은 결국 전시를 만드는 데 참여하는 전체 구성원을 향한다.

좋은 전시를 위해서는 예술가 혼자서 전체를 조율할 수 없다. 전시야말로 종합예술이기 때문이다. 까르띠에 현대미술재단과의 작업은 전시란 모든 작품이 소외되지 않고 완벽한 환경에서 아티스트의 명확한 메시지를 전달하는 것이라는, 너무 당연해서 모두가 쉽게 잊는 사실을 일깨워줬다. 나는 아티스트를 위한 전시를 만든다.

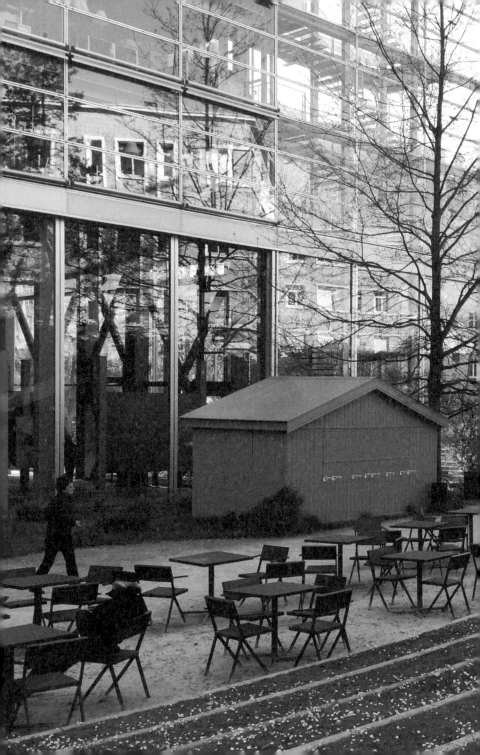

까르띠에 현대미술재단

261 Bd Raspail, 75014 Paris, France

파리 지하철 4, 6호선을 타고 파리 남쪽 몽파르나스 묘지 맞은편의 라스파일 (Raspail) 역에 내리면 도보로 5분 내에 도착한다. 전면이 유리 파사드로 되어 있어 눈에 띄지 않지만 입구 쪽 유리에는 재단 이름이 크게 각인되어 있으니 지나치지 말 것. 건물 입구에서 전시 입장권을 구매해야 하며 커다란 백팩이나 여행 가방은 별도의 보관 장소가 없기 때문에 출입이 제한된다.

전시장은 입구에 들어서자마자 위치한 계단을 중심으로 1층과 지하층으로 나누어져 있다. 메자닌으로 된 2층의 서점은 반드시 들러야 하는 전망 좋은 장소다. 까르띠에 현대미술재단의 카탈로그와 포스터, 각종 아트 상품은 타의 추종을 불허하니 놓치지 말아야 한다. 특히 까르띠에 현대미술재단에서 전시 아티스트들과 함께 제작하는 어린이용 컬러링 북은 눈여겨볼 만하다. 시간 여유가 있다면 건물을 둘러싼 아름다운 정원을 살펴보길 권한다. 너무 추운 날을 제외하고는 정원에 놓인 의자에 앉아 잠시 고요하고 편안한 휴식을 즐기다보면 마치 다른 세계에 있는 듯한 느낌을 받게 된다. 나는 봄의 정원을 가장 좋아하는데 꽃과 녹음이 어우러진 풍경이 파리의 다른 어떤 곳보다 아름답다.

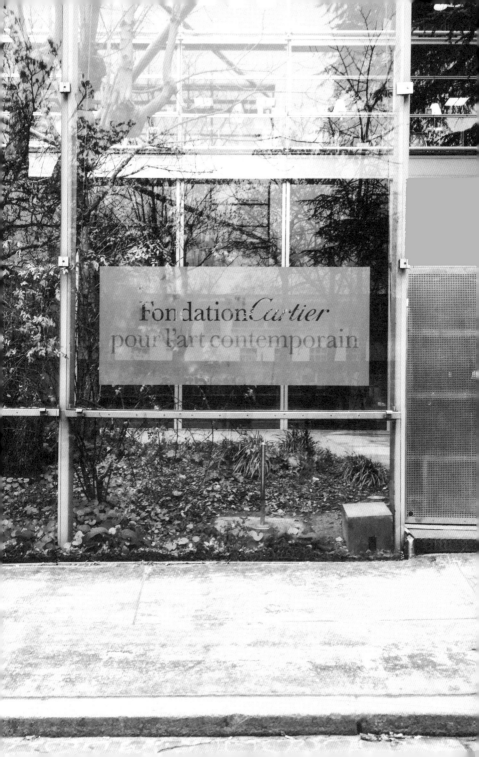

지금 당신 곁에 있는 사람

마그 재단 미술관(Fondation Maeght, Saint Paul de Vence)

누구나 그렇겠지만 나이가 들수록 원하든 원하지 않든 일터에서 만난 사람들과 보내는 시간이 점점 더 길어지게 된다. 나와 비슷한 일을 하고 비슷한 흥미와 생각을 가진 사람들과 인생의 대부분을 보내게 되는 것이다. 그렇게 인생의 시간이 차곡차곡 채워진다. 그래서 우리는 직업이나 직장을 선택함에 있어서 신중하고 또 신중하게 어디에서 누구와 어떤 일을 할지 깊이 생각하게 된다.

미술계에서 일하다보면 당연히 아티스트와 만날 기회가 많아진다. 그들은 동료이자 협력자이며 좋은 친구가 되기도 한다. 아티스트와 가깝게 지내면서 나는 단조롭고 현실적인 일상 속에서 세상을 조금 더 특별하고 새로운 시각으로 보고 느낄 수 있었다.

어느 해 봄, 남프랑스에서 지내는 아티스트 친구를 만나기 위해 충동적으로 짐을 꾸려 떠난 적이 있다. 프랑스와 서울을 오가며 활동하던 그 친구와는 거리나 시차와 상관없이 매일매일 그 나이에 했을 고민과 관

55

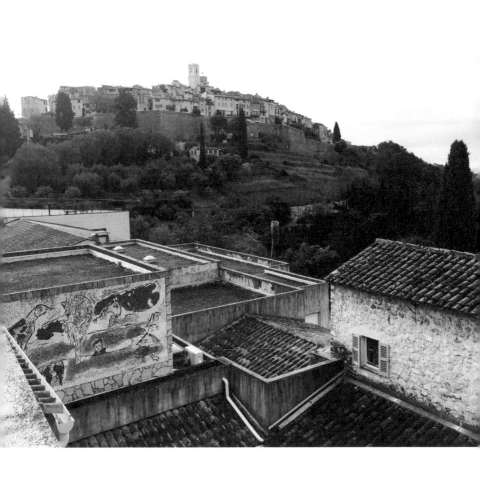

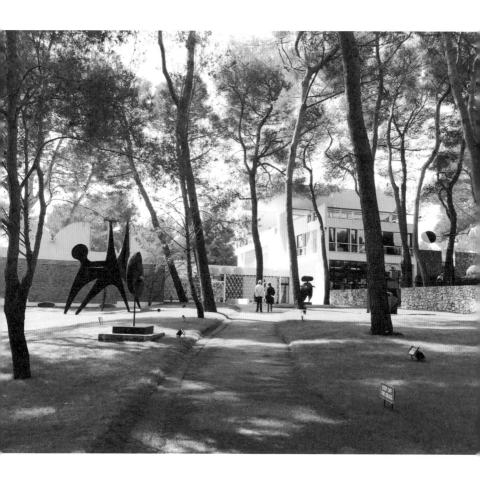

심에 대해 끝없이 이야기하고 함께 시간을 보내곤 했다. 그런데 직접 얼굴을 보고 이야기하지 않으면 안 될 고민이 생겼고, 나는 망설임 없이 프랑스행 비행기에 몸을 실었다. 친구를 만나기 위해 파리를 거쳐 경비행기를 타고 도착한 낯선 남프랑스의 작은 도시는 파블로 피카소(Pablo Picasso)와 마르크 샤갈(Marc Chagall), 알베르토 자코메티(Alberto Giacometti), 조르주 브라크(Georges Braque), 호안 미로(Joan Miró), 앙리 마티스를 비롯한 20세기 위대한 예술가들이 오랫동안 머무르며 창작 활동에 시간을 보낸 생폴드방스였다.

생폴드방스의 언덕에 1964년 지어진 마그 재단은 프랑스 최초의 사립미술재단이자 유럽에서 가장 큰 현대미술 컬렉션을 소장한 곳 가운데 하나다. 기존 지형과 자연환경을 최대한 보존하기 위해 크고 높은 아름드리나무를 곳곳에 남겨놓았는데, 그 사이로 드러나는 건물과 조각이 어우러지는 풍경에서 지중해의 따뜻한 빛과 하늘이 선사하는 여유로움이 가득 묻어난다. 스페인 건축가 호세 루이스 서트(Josep Lluis Sert)가 설계한 U자형 지붕으로 만들어진 이 근대 양식의 건물은 조각 같은 형태와 아름다운 디테일로 가득하다. 안뜰 마당의 테라코타 타일 위에 무심하게 놓인 자코메티의 조각들, 건물 외벽에 자연스럽게 드러나는 샤갈의 눈부신 벽화, 브라크의 모자이크 드로잉으로 이루어진 거대한 파티오의 수영장, 호안 미로의 유기적인 미로 조각 정원은 미술관에서 그들의 작품을 접했던 경험과는 전혀 다른 특별함으로 다가온다. 마치 수많은 거장이 한데 모여 머리를 맞대고 작업하는 아주 개인적인 장소에 초대받

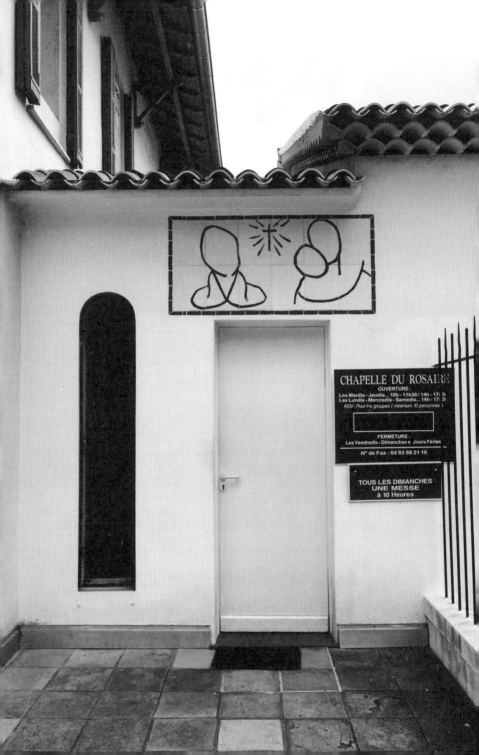

CHAPELLE DU ROSAIRE

OUVERTURE :
Les Mardis - Jeudis... 10h - 11h30 / 14h - 17h 30
Les Lundis - Mercredis - Samedis... 14h - 17h 30
R.D.V. Pour les groupes (minimum 10 personnes)

FERMETURE :
Les Vendredis - Dimanches et Jours Fériés

Nº de Fax : 04 93 58 21 10

TOUS LES DIMANCHES
UNE MESSE
à 10 Heures

은 느낌을 준다. 그 어떤 것도 인위적이거나 부자연스럽지 않으며 모든 공간은 애정과 사랑으로 가득하다.

그도 그럴 것이 마그 재단은 백혈병으로 어린 아들을 잃고 슬퍼하던 컬렉터이자 딜러, 발행인이자 예술 애호가인 마르그리트 마그(Marguerite Maeght)와 에메 마그(Aimé Maeght) 부부를 위로하기 위해 그들의 절친한 친구였던 조르주 브라크, 호안 미로, 페르낭 레제(Fernand Leger)가 생폴드방스에서 함께 휴양하며 구상하기 시작했기 때문이다. 스페인에서 이미 미로의 스튜디오를 설계한 건축가 서트는 그들의 작품을 설치하기에 가장 이상적인 공간을 만들기 위해 무엇보다 노력했다. 그 덕분에 나는 입구에서부터 간접적으로 들어오는 자연 채광 아래 놓인 작품들과 물 흐르듯 유연하게 연결되는 동선, 그 사이사이 건물 속으로 깊이 들어오는 주변 경관의 아름다움이 만들어내는 예술을 즐길 수 있었다. 어떤 미술관에서도 경험하기 어려운 다정하고 아늑한 분위기는 나 또한 그들의 친구가 된 듯한 느낌을 받기에 충분했다. 전시장을 관람한다기보다는 작품과 공간, 장소가 하나가 되어 만들어내는 통합적인 예술을 경험한다는 게 바로 이런 것이라는 확신이 들었다.

친구와 함께 생폴드방스에서 지내는 동안 아침마다 산책길 한쪽에는 샤갈의 벽화가 있었고, 피카소가 살던 집 마당을 지날 때는 그가 살던 때처럼 쇠공 굴리기 놀이가 한창이었다. 알렉산더 칼더(Alexander Calder)의 모빌이 놓인 아름다운 초록빛 수영장과 레제의 세라믹 페인팅이 그려진 야외 정원으로 유명한 호텔 라 콜롱브 도르(La Colombe d'Or)에서 거장의 그

림들에 둘러싸여 와인을 마시면 마치 1940년대로 돌아가 그들과 함께 있다는 착각이 들기도 했다. 길을 걷다가 우연히 마티스의 드로잉과 아름다운 스테인드글라스로 장식된 교회를 발견하는 일이 더 이상 놀랍게 느껴지지 않게 되었을 때, 나는 말 그대로 일상이 예술이 되는 특별한 경험을 했다. 친구를 만나러 간 곳에서 더 많은 나의 오랜 친구들을 만난 듯했다. 아티스트와의 교류는 그때나 지금이나 우리의 삶을 더욱 깊이 있고 풍부하게 만드는 것임이 틀림없다. 지금 당신은 한 번뿐인 인생의 의미를 어디에서 누구와 함께 찾고 있는가?

마그 재단 미술관

623 Chem. des Gardettes, 06570, Saint-Paul-de-Vence, France

파리에서 니스까지 비행기로 약 1시간 반이 소요되는데, 마그 재단이 위치한 생폴드방스는 니스에서 25킬로미터 떨어져 있어 버스를 타면 공항에서 1시간 정도가 걸린다. 작은 도시인 만큼 반나절이면 걸어서 인근 지역까지 모두 둘러볼 수 있다.

마그 재단은 넓은 조각 정원을 갖고 있으며 코트다쥐르(Côte d'Azur) 지역을 한눈에 내려다볼 수 있는 아름다운 풍광을 자랑한다. 돌을 쌓아 올려 만든 정원의 담장과 반원형의 거대한 미술관 지붕이 만들어내는 고즈넉한 풍경이 남프랑스의 여유 넘치는 분위기를 느낄 수 있게 한다. 마그 재단을 방문할 계획을 세웠다면 생폴드방스의 라 콜롱브 도르 호텔에서 시간을 보내는 건 어떨까? 초록빛 타일로 빛나는 수영장을 경험할 수 있다. 일정이 촉박하다면 레스토랑에서 라 콜롱브 도르가 라벨로 적힌 생테밀리옹 와인을 마시며 진짜 남프랑스를 느끼는 것도 좋은 방법이다.

신뢰와 믿음, 그리고 우리의 진심

서울시립미술관(Seoul Museum of Art, Seoul)

　　서울시립미술관은 내가 전시 디자인 스튜디오를 설립한 이후 현재까지 약 10년간 한 해도 쉬지 않고 전시 디자인을 담당해온 기관이다. 내부에 전시 디자인 팀이 있는 국립현대미술관과는 달리, 서울시립미술관은 별도의 부서나 디자이너를 두고 있지 않기 때문에 개별 전시마다 외부 디자이너와 일을 진행한다. 그동안 나와 함께 전시를 진행한 큐레이터만 10여 명에 이르는데 대부분 단발로 끝나지 않고 연속적으로 일하며 다양한 프로젝트로 꾸준히 협업했다. 박사 학위를 취득한 후에는 연간 디자이너로서 일하기도 한 만큼 나는 서울시립미술관에 늘 애정을 갖고 마음을 다하고자 했다.

　　이전에도 여러 전시 활동에 참여했지만, 내가 처음 전문적인 전시 디자이너로 일하게 된 계기는 당시 서울시립미술관에서 일하던 국립현대미술관 홍이지 큐레이터의 권유에 의해서였다. 당시 나는 건축과 디자인 전공자로서 큐레이터로 일하면서 미술관과 전시 전반에 걸쳐 적용,

활용되는 광범위한 디자인 영역과 방식에 관심을 두었다. 현대미술 전시에서 관람객의 영향력이 무시할 수 없을 만큼 커지면서 전시 경험의 중요성이 대두되기 시작했는데, 디자인은 이를 극대화하기 위한 필수적인 요소임이 틀림없는 듯했다. 큐레이터가 아닌 디자이너의 관점에서 바라본 미술계, 특히 실제 전시장을 무대로 이뤄지는 전시는 공간 디자인을 통한 발전 가능성이 매우 높아 보였다. 물론 이미 많은 디자이너가 미술계의 다양한 활동에 참여하고 있었지만, 그때만 해도 전시 자체에 직접 개입해 이를 공간적으로 풀어내 완성하는 일은 여전히 대부분 큐레이터의 몫이었다. 큐레이터로서 외부 디자이너를 고용해 전시 디자인을 전적으로 맡기고 관리하는 일은 쉽지 않다. 큐레이터 고유의 영역인 전시 기획의 전반적인 과정과 콘텐츠에 관한 연구 및 이해는 단기간에 이뤄지기 어려운 전문 영역이기 때문에 디자이너와 이를 공유하기가 생각보다 까다로워 소통의 문제가 발생한다.

다른 일들도 그렇겠지만 성공적인 프로젝트는 결국 클라이언트와 그 프로젝트 전반에 대한 깊은 이해와 분석을 기반으로 한다. 전시를 주최하는 기관과 이를 담당하는 큐레이터의 전시 기획 의도 및 세부 콘텐츠에 관한 파악은 전시 디자이너로서 일하면서 결코 잊어서는 안 되는 것들이었다. 내가 맡은 일을 수동적인 태도로 진행하기보다는 더욱 넓은 시야에서 이해하고, 실제 전시 기획의 적극적인 참여자로서 책임감 있게 맡은 역할을 충실하게 수행하려는 자세가 가장 중요했다. 무엇보다 전시 전체를 이끌어가는 큐레이터의 입장을 이해하고 프로세스를 파악

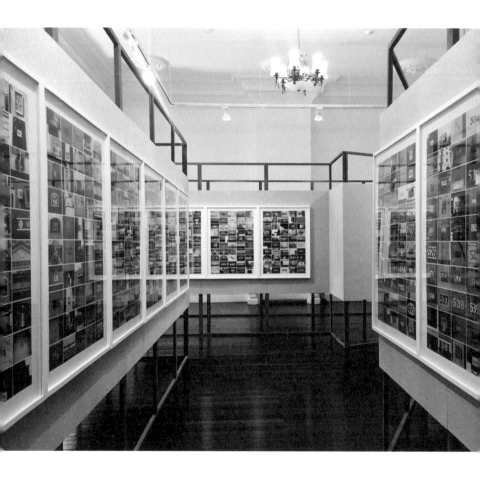

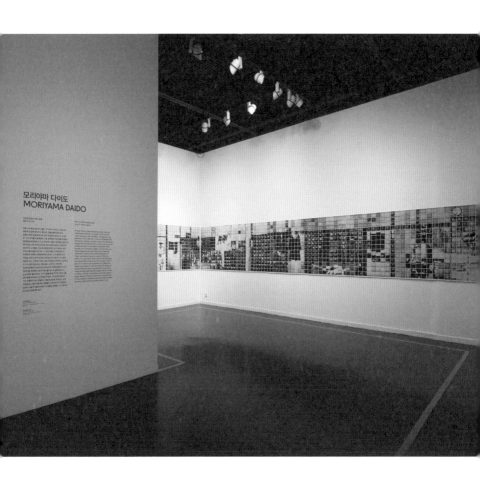

하고자 노력한 모습은 아마도 다른 전시 디자이너들과 차별화되는 점이 아니었을까 싶다. 전시 공간을 디자인하는 일은 단순히 칸막이나 벽으로 공간을 구획하고 보기 좋게 작품을 배치하는 것이라고 할 수 없다. 전시에는 늘 타깃과 목적이 존재하고 이는 전시에 개입하는 다수의 참여자만큼이나 입체적이며 복잡하게 얽혀 있다. 디자이너는 관람객이 전시장에 오기 전, 여러 경로를 통해 공유되는 구체화되기 이전의 비물리적 전시 경험부터 실제 전시를 관람한 이들이 글이나 사진, 영상 등의 매체를 통해 재생산하는 결과물까지 통합적으로 고려해야 한다.

서울시립미술관은 국공립미술관으로, 체계적인 시스템과 프로세스로 운영된다. 또한 서울시민의 세금으로 운영되는 시민을 위한 공간이라는 점에 초점을 맞추어 전시를 기획한다. 우리가 미디어에서 접하는 미술관의 이미지이기도 한, 사립문화재단이나 개인이 운영하는 미술관과는 다르게 국공립미술관에서 진행되는 전시는 비교적 엄격하게 관리되고 평가받는다. 그래서 늘 더 세심하게 프로젝트에 신경 쓰고 집중하게 된다. 전시를 관람하는 데 기본이 되는 효율적인 관람 동선과 전시 환경, 무엇보다 사회적 약자를 포함해 누구나 편안하게 관람할 수 있는 상태를 가장 우선으로 고려한다. 당연해서 쉽게 놓치게 되는 것들을 절대 잊어서는 안 된다.

지금도 눈을 감으면 머릿속에 서울시립미술관 본관과 북서울미술관 건물이 3차원으로 펼쳐진다. 각 전시실의 치수와 마감재, 출입 동선과 조명 및 안전시설에 대한 기본적인 사항들을 세세하게 기억할 수 있다.

오랜 기간 한 클라이언트와 꾸준히 지속적으로 작업할 수 있던 이유는 신뢰와 믿음이 바탕이 된 덕분이라고 생각한다. 그리고 그것들은 모두의 진심, 좋은 전시를 선보이고 싶다는 희망과 목표에서 비롯된 노력으로 만들어졌다는 데 의심의 여지가 없다. 우리는 정말 좋은 전시를 만들고 싶었다.

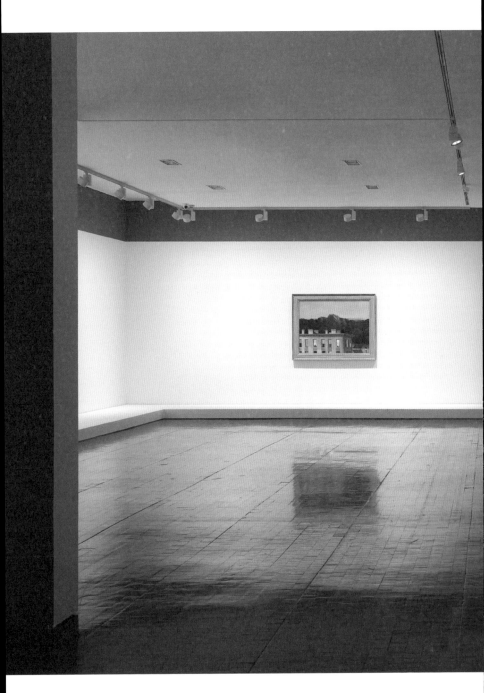

서울시립미술관

서울특별시 중구 덕수궁길 61

서울시립미술관 서소문 본관은 2002년 옛 대법원 자리인 현재 장소로 이전한 이후 줄곧, 서울의 중심이라고 할 수 있는 서울광장 바로 앞 덕수궁길과 정동길이 맞닿는 곳에 자리하고 있다. 서울시에서 운영하는 기관답게 서소문 본관 외에도 북서울미술관, 남서울미술관은 물론 현재 준비 중인 서서울미술관을 비롯해 난지미술창작스튜디오와 아카이브 등 다양한 공간이 서울 곳곳에 있다. 서소문 본관은 지하철 2호선 시청역에 내려 덕수궁 돌담을 따라 걷다보면 도착한다. 가로등에 나부끼는 현수막으로도 미술관을 쉽게 발견할 수 있다. 경사진 언덕길을 오르면 아름다운 정원과 1920년대 건축양식의 등록문화재인 미술관 파사드가 관람객을 맞이한다. 날씨 좋은 봄부터 가을까지 미술관 앞은 언제나 도심 속에서 여유를 찾는 주변 직장인들과 시민들로 북적인다.

중앙 아트리움을 기준으로 양옆으로 전시실이 배치된 덕분에 미술관 어디에서든 자연 채광의 밝은 분위기를 느낄 수 있다. 전시마다 아트리움과 맞닿은 벽에 화려한 전시 그래픽을 선보이기 때문에 개인적으로 3층 중앙 공간에서 전체 미술관을 내려다보며 조망하는 것을 즐긴다. 3층에는 예술 서점 '더레퍼런스'가 위치하며, 로비 좌측의 카페는 아티스트의 작업들로 공간이 꾸며질 때가 많아 미술관에 방문한다면 들러보길 권한다.

우리에게 변화가 필요할 때

페기 구겐하임 미술관(Peggy Guggenheim Collection, Venice)

어느 날 아침 출근해 무심코 열어본 메일함에서 몇 개월 전 휴가와 함께 신청해두었던 베네치아 비엔날레 오프닝 초대장을 발견했다. 미술관에서 큐레이터로 일하면서 일도 인간관계도 넘을 수 없는 벽과 같은 한계에 부딪히고 있다는 느낌을 받던 때였다. 그저 예측할 수 없이 높아지기만 하는 벽을 돌파하겠노라며 계속해서 고군분투했고 계획한 휴가는커녕 잠시 숨 돌릴 여유조차 없던 시기였다. 일은 하면 할수록 늘어만 갔고, 퇴근은 점점 기약이 없어졌다. 베네치아도, 비엔날레도 지구 반대편 먼 곳에서 일어나는 나와 상관없는 일이라고 생각하며 메일을 지웠다.

그때부터 내 머릿속에서는 계속 고통받으면서 괴로운 상태로 일을 하는 것이 과연 맞는가 하는 의심이 지워지지 않았다. 왜 이 일을 시작했으며, 정말 하고 싶은 일이 맞는 걸까? 한계를 뛰어넘는 것만이 과연 앞으로 나아가기 위한 유일한 방법일까? 며칠을 고민에 빠졌고, 어쩌면 다

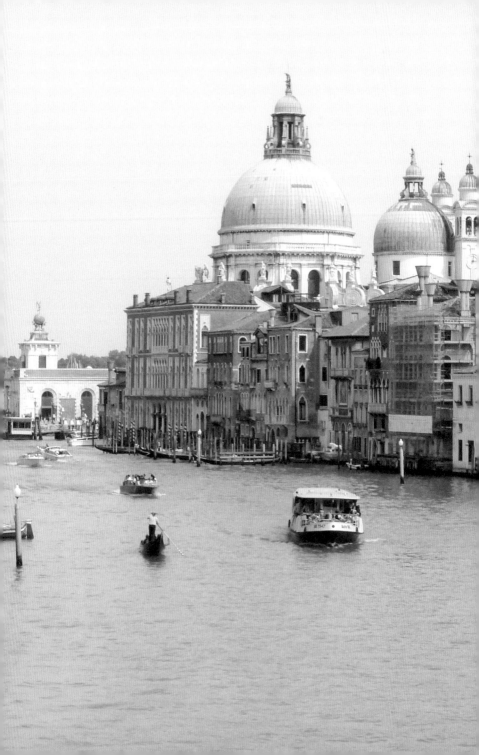

른 방법이 존재할 수도 있다는 생각이 강하게 들었다. 그날 나는 회사에서 바로 베네치아행 비행기 표를 끊었다. 그렇게 미련 없이 퇴사 의사를 밝히고 남은 휴가를 탈탈 털어 베네치아로 향했다.

내가 정말 미술관을 그만두려고 한 것은 아니었을지도 모른다. 여행을 다녀오고 또 한번 예술에 대한 애정과 목표가 생긴다면 자연스레 큐레이터로서의 커리어를 다시 시작하고 싶었을 수도 있다. 하지만 그 여행에서 진정으로 예술과 함께하는 삶이란 무엇인지 생각하게 되었고, 그것이 내가 꼭 미술관 큐레이터여야만 한다는 의미가 아님을 깨달았다.

베네치아에 살거나 방문하는 일은 도시 자체와 사랑에 빠진다는 것을 의미합니다. 다른 사람을 위해 당신의 마음에 남은 것은 아무것도 없습니다.

-페기 구겐하임

페기 구겐하임(Peggy Guggenheim)은 우리에게 구겐하임 미술관으로 친숙한 솔로몬 R.구겐하임의 조카로 1930~1940년대에 유럽과 미국에서 다수의 작품을 수집한 유명한 컬렉터다. 뉴욕에서 태어난 그녀는 당시의 보헤미안 예술가들에게 매료되었고, 유럽으로 이주한 후에도 많은 아티스트와 교류했다. 그녀는 직접 갤러리를 열고 작품을 수집했으며 여러 전시회를 개최했다. 제2차 세계대전 중에도 뉴욕과 유럽을 넘나들며 새로운 예술에 관한 관심을 활발하게 표현했고 이를 발전시키는 데 중요한 역할을 했다.

베네치아 대운하에 있는 페기 구겐하임 미술관은 18세기 건물 팔라초 베니에르 데이 레오니(Palazzo Venier dei Leoni, 사자들의 궁전)를 페기 구겐하임이 1949년 사들여 개조해 살았던 곳이다. 그녀는 1979년 81세의 나이로 삶을 마감할 때까지 30년간 이곳에서 예술 작품의 수집과 전시를 지속했다. 전 생애에 걸쳐 끊임없이 예술을 위한 활동을 이어나갔고 하나의 위치나 장소, 역할에 머무르지 않았다. 유연하게 움직이고 변화했으며, 예술적 책임은 과거를 기록하는 것이 아닌 미래를 위한 것임을 밝히는 선구안을 드러냈다.

베네치아를 떠나기 전날, 뉘엿뉘엿 지는 해가 붉게 물들인 대운하를 건너 나는 페기 구겐하임 미술관으로 향했다. 한 사람이 겨우 지나갈 수 있을 정도의 작은 미술관 입구를 통과하면 만나게 되는 정원과 야트막하고 오래된, 바다에 인접한 18세기 건물은 미술관이 아니라 컬렉터 개인의 은밀한 공간을 방문하는 듯 친근한 분위기를 풍겼다.

그날 정원을 오래도록 떠나지 못한 가장 큰 이유는 미술관 외벽에 걸린 마우리초 난누치(Mauricio Nannucci)의 설치작품 〈변화하는 장소, 변화하는 시간, 변화하는 생각, 변화하는 미래(Changing Place, Changing Time, Changing Thoughts, Changing Future)〉 때문이었다. 당시의 내가 베네치아로 떠난 이유, 가장 고민하던 생각과 결심에 말을 건네는 듯한 이 작품을 보면서 나는 위로와 큰 조언을 얻은 기분이 들었다. 네온으로 빛나는 글씨가 아름답게 설치된 벽 앞에서 베네치아에 오게 된 이유와 그동안 힘들게 지나온 순간을 다시 떠올렸다. 내가 존재하는 장소와 시간, 생각과 미래를 끊임

없이 변화하는 태도로 마주한다는 것의 의미와 그 중요성을 다시 생각하고 또 생각했다. 이 작품이 제작된 시기는 페기 구겐하임이 세상을 떠나고 한참이 흐른 뒤겠지만, 작가가 관람객들에게 전하는 메시지는 컬렉션의 철학과 명확한 비전으로 점철되어 있었다.

　페기 구겐하임 저택의 정원에서 나는 단순히 개인이 수집하고 진열한 예술 작품을 구경하는 대신 그야말로 시대를 앞서간 생각과 메시지를 들었다. 정체되지 말고 앞으로 나아가야 한다는 사실과 그 길에서 절대 잃지 말아야 할 소중한 것들에 대해서.

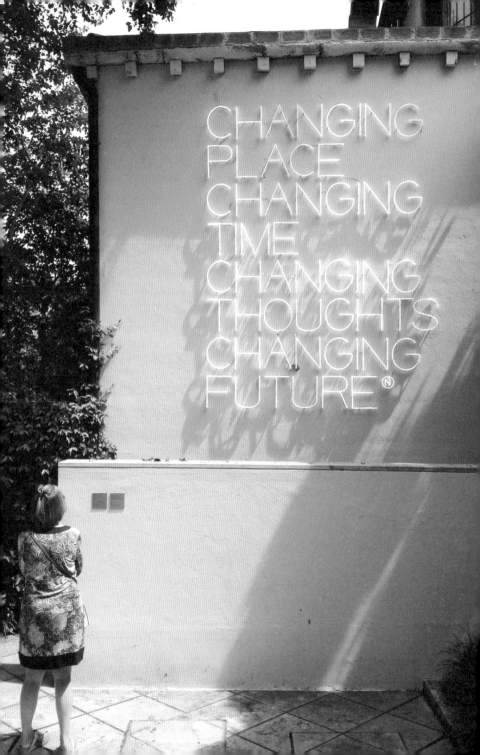

페기 구겐하임 미술관

Palazzo Venier dei Leoni, Dorsoduro 701, I-30123 Venice

서울에서는 베네치아로 가는 직항이 없어 나는 주로 비행기를 타고 파리를
경유해 방문하곤 한다. 하지만 시간 여유가 있다면 밀라노에서 기차를 타고
피렌체를 거쳐 가는 것도 즐거운 여정이다. 페기 구겐하임 미술관은 베네치
아 중심을 가르는 S자형의 대운하에 접하고 있어 주로 베네치아에서 볼 수
있는 수상 버스인 바포레토(Vaporetto)를 타면 쉽게 도착한다. 수상 버스를 타
고 아카데미아 정류장에 내리거나 주요 관광지들이 몰려 있는 북쪽 섬에서
아카데미아 다리를 건너면 금세 미술관에 닿는다.

베네치아 비엔날레 기간에는 비엔날레가 진행되는 장소 이외에도 베네치아
의 거의 모든 지역에서 크고 작은 많은 전시가 열려 도보로 이동하며 감상
하기에 좋다. 베네치아의 좁은 골목길은 언제나 사람들을 예상하지 못한 곳
으로 안내한다. 길을 잃고 골목길을 헤매다가도 어느새 눈앞에 펼쳐지는 예
술을 담은 장소를 마주할 때면 베네치아의 숨겨진 보석을 발견하는 기분이
든다.

미술관은 화요일을 제외하고 오전 10시부터 오후 6시까지 문을 연다. 미술
관 정원에서 잠시 여유로운 시간을 보내며 베네치아에서 하루의 일정을 마
무리하고 아카데미아 다리로 향하면 아름답게 노을 지는 베네치아 대운하의
풍경을 만날 수 있다.

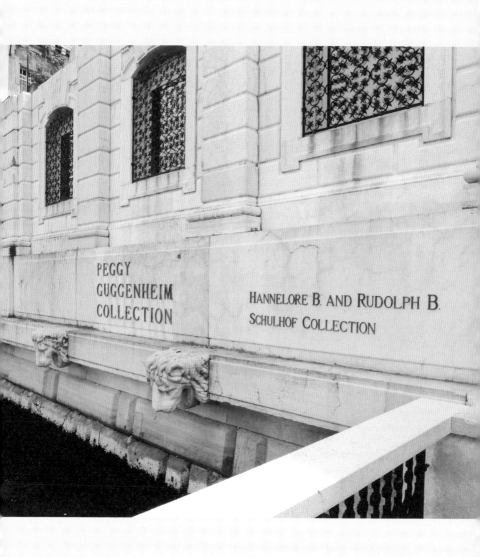

CHAPTER 2

전시 디자이너로 일하면서

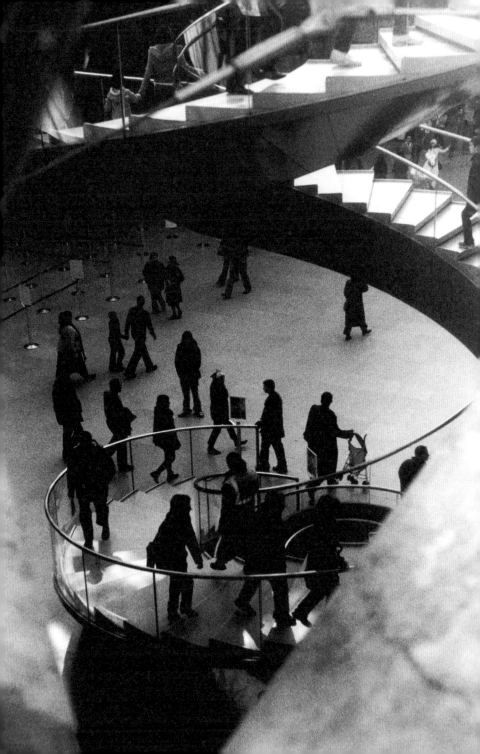

당신이 찾는 진짜 낭만은 미술관에

루브르 박물관(Louvre Museum, Paris)

시간 단위로 미팅이 잡힌 빠듯한 출장이 아니고선 나는 늘 여행 가방에 러닝화를 챙기곤 한다. 서울에서는 한강 변을 뛰는 게 고작이지만, 새벽에 일어나 서울이 아닌 낯선 도시의 거리를 달리며 하루를 시작하는 일은 다른 어떤 것보다 새로운 영감을 준다. 프랑스 파리에 가면 어디에 묵든 조깅의 종착지는 늘 루브르 박물관이다. 방사형으로 뻗은 파리 중심부의 튈르리 정원을 지나면 아직 개관하지 않은 루브르의 유리 피라미드 광장이 나타난다. 이때만큼은 종일 전 세계의 관광객들로 북적이는 모습을 상상하기 힘들 정도로 정적이 감돈다. 아직 이슬을 머금은 차가운 돌계단에 앉아 유리 피라미드와 루브르 박물관을 바라보면 정말 파리에 있다는 실감이 난다. 다람쥐 쳇바퀴 돌듯 숨 가쁘게 돌아가는 일정 속에서 그때만큼은 조금 느리게 시간을 붙들어두고 호흡을 고르며 여유를 찾는다.

나는 파리에 방문할 때마다 루브르 박물관을 먼저 떠올리는데 그 도

시에서 지금까지 가장 많은 시간을 보낸 장소이기 때문이다. 대학원 시절 언젠가 두 달 넘게 파리에 머물며 사진 학교에서 겨울학기 수업을 들었다. 수동카메라를 들고 곳곳을 돌아다니며 사진을 찍고 손으로 직접 인화하는 일을 매일 반복하는 것은 다른 무엇보다 파리라는 도시를 세심하고 면밀하게 파헤치는 행위와 다름없었다. 겨울 파리의 차가운 풍경과 검은색 코트를 입은 파리지앵들의 모습은 흑백사진에 더없는 낭만을 불어넣었다. 카메라 뷰파인더를 통해 나만의 장면을 포착해내는 순간은 나를 온전히 그 장소와 시간에 몰입하게 만들었다.

당시 나는 겨울학기 최종 결과물의 주제 피사체로 루브르 박물관을 선택했다. 파리는 고개만 돌려도 매력적인 공간이 넘쳐나지만 루브르 박물관 건물과 이오 밍 페이(Ieoh Ming Pei)의 유리 피라미드가 만들어내는 분위기는 다른 어떤 곳보다도 아름답고 낭만적이기 때문이다. 현재의 루브르 박물관 건물은 루브르 궁전을 개조한 것으로 루이 14세가 베르사유 궁전에 머물기로 하면서 왕실의 수집품을 전시하는 용도로 사용한 곳이다. 오늘날에는 403개의 전시실에서 약 3만 5,000여 점의 작품을 전시 중인 세계 최대의 박물관이기도 하다. 이곳을 하루 동안 돌아본다는 것이 어불성설일 정도로 유리 피라미드의 지하는 방대한 작품들로 빼곡하다. 피라미드를 통해 지하로 내려가면 밝은 빛으로 가득한 거대한 로비가 나타난다. 로비에서 관람객은 드농(Denon), 쉴리(Sully), 리슐리외(Richelieu) 3개의 관으로 나누어진 전시실로 입장할 수 있다. 우리가 잘 알고 있는 르네상스 시대 회화와 이탈리아 조각작품들은 대부분 드농관에

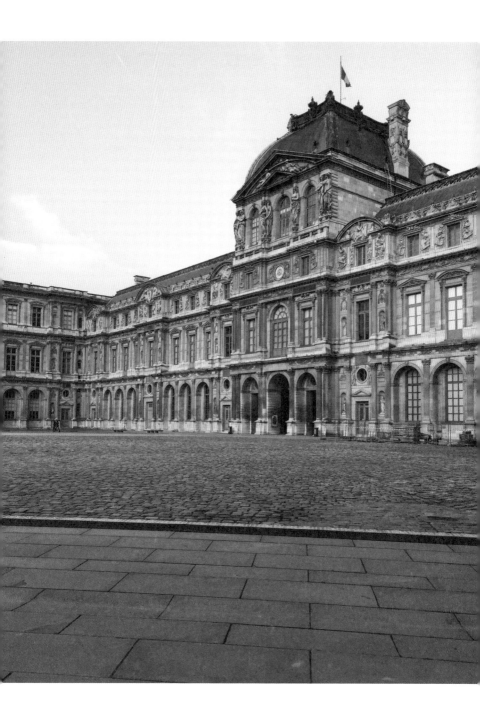

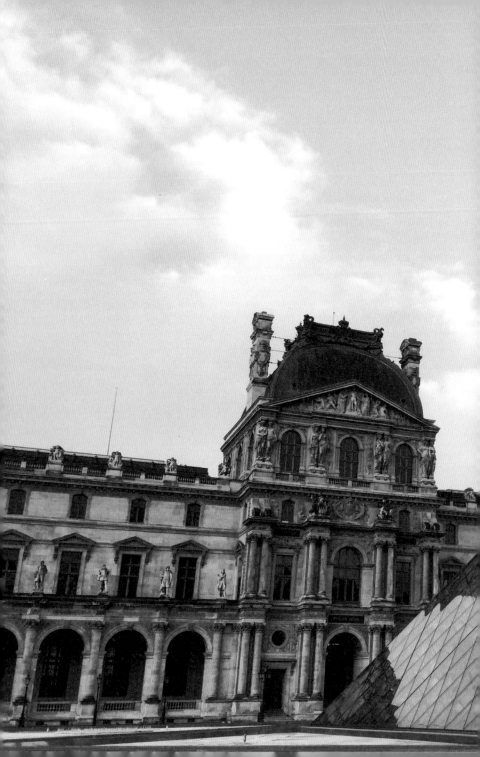

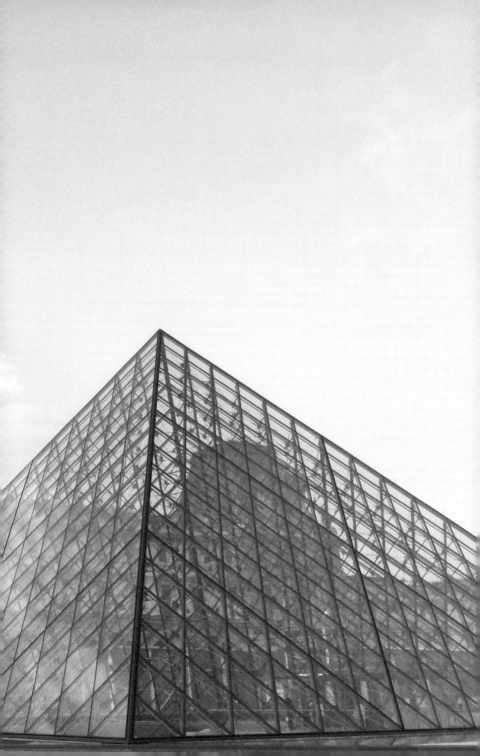

전시되어 관람객 대부분은 드농관을 빠르게 관람하며 유명 작품들을 감상하곤 한다.

나도 어쩌면 그들과 크게 다르지 않았다. 그런데 불현듯 이 거대한 궁전을 조금이라도 더 알아볼 기회가 바로 지금이라는 생각이 들었다. 한 달 넘게 미술관 한곳에만 매달려 집중할 수 있는 시간이 언제 또 생길까? 주제가 정리되자마자 나는 망설임 없이 루브르 박물관으로 달려가 연간 멤버십을 끊었다. 그리고 그야말로 하루도 빠짐없이 이곳을 알아가겠다는 결심이 선 사람처럼 그날부터 문턱이 닳도록 드나들기 시작했다. 한 달 넘게 루브르를 돌아보며 내 관심을 가장 끈 것은 인종과 성별, 나이를 불문하고 미술관에 방문하는 다양한 사람들이었다. 1년 내내 관광객으로 붐비는 드농관 외에도 미술관 곳곳에서 많은 사람이 각자의 방식대로 작품을 관람했다. 그들의 모습과 태도를 관찰한 경험은 큐레이팅이나 전시 디자인을 직업으로 삼기 이전의 나에게 특별한 자극이 되었을지도 모르겠다.

나는 루브르에서 미술관이라는 공간을 만드는 요소들, 오래된 궁전을 현대적인 미술관으로 탈바꿈해나가며 변화시킨 여러 전략을 카메라 뷰파인더 너머로 세밀하게 찾아내는 일을 반복했다. 세계 최고의 박물관에서 일어나는 아주 일상적이면서도 특별한 장면들을 3인칭 관찰자로 지켜보며 기록하는 과정 대부분은, 최고의 전문가들이 투입되어 세심하게 디자인된 압도적 규모의 공간과 그 안을 채우는 역동적인 에너지의 관계에 대한 것이었다. 공간이 만들어지기까지의 수많은 사람의 노력과

의도를 생각하고 실제 그 공간을 경험하는 사람들의 동선과 움직임, 반응을 지켜보며 건축의 진정한 의미란 건물의 설계와 구축에 머무르지 않는다는 사실을 실감했다. 분명 나는 사진을 배우기 위해 파리에 갔고, 전공인 건축과 공간을 주제로 사진을 찍었다. 하지만 내가 진짜로 배우고 느낀 것은 그 안을 채우는, 매 순간을 특별하고 아름답게 만드는 예술적 콘텐츠의 의미와 경험이었다.

미술관은 가치를 매기기조차 힘든 예술품들이 우리를 기다리는 특별한 장소다. 그곳에서 사람들은 작품만을 감상하지 않으며 작품이 놓인 공간의 분위기까지 모두 느낀다. 전시실의 규모와 건축적 장식, 조도, 온도, 습도, 작품과의 거리, 그리고 함께 있는 사람들을 비롯해 문과 창 너머로 보이는 겹겹의 풍경 등 전시실을 메우는 수많은 요소가 만들어내는 인상을 기억에 남긴다.

폐관 시간이 가까워진 어둑한 겨울밤, 전시실 창가에서 루브르 광장의 환하게 빛나는 유리 피라미드를 바라보던 순간을 지금도 잊지 못한다. 그곳에서 나는 많은 작품을 보고 감동했지만 그 장면만큼은 어떤 작품보다 아름답고 강하게 남아 있다.

루브르 박물관

Rue de Rivoli, 75001 Paris, France

루브르 박물관은 튈르리 정원과 함께 파리의 중심부에 위치한다. 지하철 1,
7, 14호선이 지나는 주요 관광지에 있어 파리에 방문한다면 누구나 한 번쯤
이곳을 거치게 된다.

출입구는 세계 최대의 박물관답게 여러 곳으로 나누어져 있는데 대부분 관
광객은 광장의 피라미드를 통해 입장한다. 나선형 계단을 따라 거대한 유리
피라미드 아래로 내려가는 경험은 누구에게나 특별한 기억을 선사하므로 꼭
경험해보길 추천한다. 윗부분이 오픈된 형태의 원형 엘리베이터도 운행되어
이동 약자들도 무리 없이 미술관 입장이 가능하다.

긴 줄을 서고 싶지 않다면 온라인으로 티켓을 구매한 후 다른 출입구를 이용
하면 된다. 미술관 북쪽 리볼리가(Rue de Rivoli)에 위치한 카루젤 뒤 루브르
(Carrousel Du Louvre)를 통하면 기다림 없이 미술관으로 들어갈 수 있다. 남쪽에
도 출입구 포르트 데 리옹(Porte des Lions)이 있는데, 사물함이 없는 탓에 큰 짐
이 있으면 출입이 어렵고 매표소가 항상 열려 있지는 않기 때문에 미리 확인
이 필요하다. 하지만 정공법이 최선일 때가 많듯이 여러 번 루브르 박물관을
방문했다 하더라도 시간이 된다면 유리 피라미드를 통하는 것이 완벽한 미
술관 경험을 완성하는 첫걸음이라고 할 수 있다. 루브르 박물관은 화요일을
제외하고 매일 9시부터 6시까지 문을 연다.

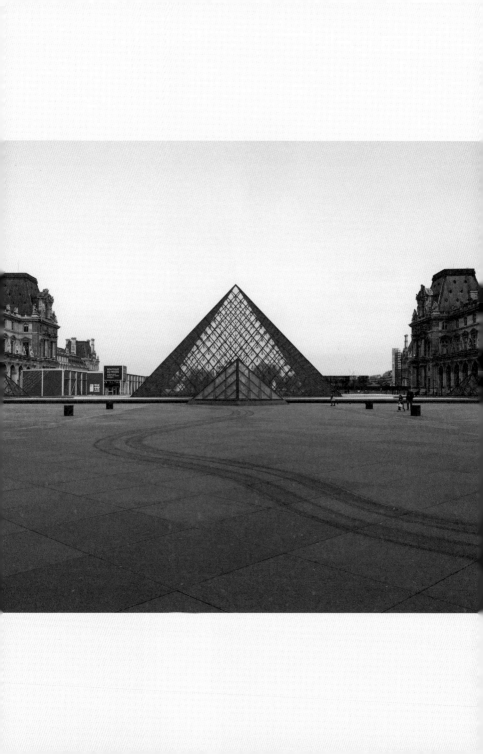

나의 전시 디자인 교과서

주드폼 국립미술관(Jeu de Paume, Paris)

2016년 봄, 파리에서 두 달 남짓 지낸 일이 있다. 막 전시 디자인 스튜디오를 시작한 나는 프로젝트를 맡는 대신 유럽 여러 도시의 미술관과 갤러리 등 거의 모든 예술기관을 돌아다니며 전시를 관람했다. 학교에서 오랜 시간을 보낸 탓인지 어떤 일을 시작할 때 늘 연구자의 자세로 자료를 모으고 전반적인 흐름을 분석하는 습관이 있다. 주로 관련 자료와 논문, 서적을 참고하는 일인데, 사실 무엇보다 가장 좋은 방법은 참고할 만한 전시와 기관을 직접 찾아 조사를 하는 것이다. 프로젝트에 따라 리서치 트립을 자주 떠나는 편이긴 했지만 길어야 3~4일 정도의 일정으로 특정 기관이나 전시를 방문하는 것에 그칠 때가 많았다. 특히 뉴욕이나 파리, 런던, 밀라노, 베를린 같은 도시는 주요 미술관과 갤러리가 밀집되어 있고 수시로 다양한 이벤트가 열려 짧은 리서치 트립으로는 늘 많은 아쉬움이 남곤 했다. 그래서 이번에는 본격적으로 프로젝트를 시작하기에 앞서 여유 있는 일정으로 유럽으로 향했다. 최근 국내외 기관

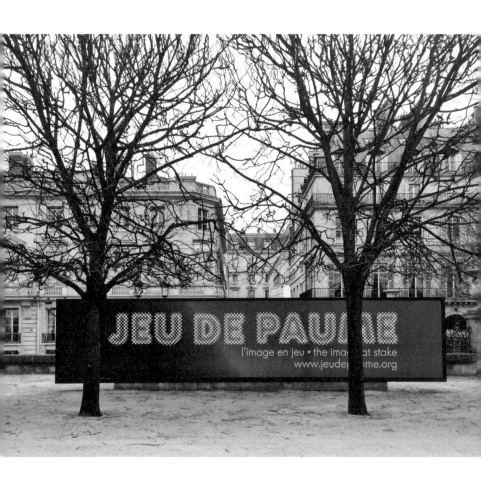

ne est subventionné par
de la Culture et de la Communication.

outien de **Neuflize OBC**
facture Jaeger-LeCoultre,
rilégiés.

ationale des Arts Graphiques et Plastiques
roduction des œuvres de la programmation Satellite.

u de Paume soutiennent ses activités.

에서 개최되는 전시들의 유형과 방식에 대한 파악이 당시의 나에게 필요하다고 판단했기 때문이다.

내가 전시 디자이너로서 전시를 관람하고 기록하는 방식은 큐레이터나 일반 관람객들과는 조금 다르다. 우선 나는 관람 전에 전시의 전체 맥락과 기획 의도를 자세히 살펴본다. 그리고 전시장에서 제공하는 도면을 보고 동선을 탐색하고 공간과 작품의 배치 및 관계를 파악한다. 실제 전시장에서는 관람객이 입구에서부터 출구까지 전시를 경험하는 시선인 체험적 과정을 기본으로, 작품을 따라 형성되는 전체적인 전시 스토리라인을 읽어낸다. 전시된 작품을 개별 작품들만으로 이해하려고 하기보다는 공간적 맥락에서 어떻게 연결되고 분절되는지를 자세히 살피고 이들이 만들어내는 맥락과 서사를 통해 전시가 이야기하는 바가 무엇인지를 해석한다. 그 과정에서 주도적인 역할을 하는 공간적 구조를 발견하고 형태와 컬러, 조명, 질감 등을 분석한다. 또한 전시 전체를 이끄는, 작품 이외의 시각적 요소들이 전시에 개입하는 방식과 관계를 공간과 함께 기록한다. 전시 경험 전반을 두루 살피는 것이다.

개인적으로 매우 주의 깊게 생각하는 부분은 시선의 이동인 장면과 장면의 전환이다. 시선은 개별 전시실 간의 이동에서만 일어나지 않고, 관람객의 움직임에 따라 계속해서 변화한다. 그러므로 강제되지 않았더라도 의도된 관람 동선의 계획과 경우의 수가 무엇보다 중요하다. 디자인된 공간에는 분명 많은 사람의 시선이 모이는 곳이 있기 마련이며, 이 장면은 반드시 가장 중요한 의미를 담고 있어야 한다. 특히 최근 들어 사

진을 찍고 이를 공유하는 행위가 하나의 전시 경험으로 여겨지며 전시는 더 이상 글이나 담론만이 아닌 작품이 놓인 공간을 포착한 사진, 즉 장면으로 기록되는 일이 더 많아졌다. 전시를 감상한 후에 우리의 기억 속에 남는 것은 대부분이 인상적인 장면들이 모여 만들어진 것이다. 이는 물론 작품 자체가 될 수도 있지만, 누군가에게는 강렬한 컬러와 패턴, 공간적 구조가 작품과 함께 만들어내는 복합적 이미지가 되기도 한다.

주드폼 국립미술관은 파리에서 열리는 수많은 전시 가운데에서도 가장 모범적인 모습을 보여주는 곳이다. 파리 튈르리 정원 한 켠에서 콩코르드 광장의 거대한 관람차가 느릿하게 돌아가는 모습을 바라보며 걷다보면 북서쪽 출구 근처에 위치한 미술관을 만나게 된다. 이곳은 프랑스를 대표하는 근현대 사진, 미디어를 위한 문화기관이다. 흥미롭게도 '주드폼(Jeu de Paume)'은 테니스의 유래가 된 스포츠를 가리키는 단어로, 17세기에는 테니스 코트로 사용되기도 했다. 현재의 건물은 19세기 나폴레옹 3세가 오랑주리 미술관을 확장하고자 지었으며 루브르와 오랑주리의 인상파 작업들을 이곳으로 옮겨와 전시하곤 했다. 사람들은 여전히 오랑주리 미술관에 전시된 클로드 모네(Claude Monet)의 〈수련(Water Lilies)〉과 인상파 거장들의 작품에 더 큰 관심을 두지만, 주드폼 국립미술관 역시 다양한 형식의 사진과 비디오 전시 및 프로그램이 이루어지는 파리의 보석 같은 장소다.

또한 주드폼 국립미술관은 어떤 콘텐츠와 주제를 다루더라도 변함없이 높은 수준의 전시를 선보이고, 전시를 구성하는 전체 요소도 실험적

인 동시에 아름답다. 특히 내게 이곳은 '전시 디자인이란 무엇인가?'라는 끝없는 질문에 늘 정확한 답을 주는 공간 중 하나다. 전시 전체를 관통하면서 의도와 맥락이 훌륭한 방식으로 드러나게 만드는 전시 디자인은 그 존재 이유에 대해 품었던 의문을 사라지게 한다. 과감한 구조와 색을 사용하면서도 작품과 완전하게 어우러지며 세련되게 마감된 디테일은 전시 구성에서 디자인이 하는 역할과 책임을 다시 한번 생각하게 만든다. 그 어떤 것도 과하지 않게 작품은 작품의 자리를, 디자인은 디자인의 자리를 지키면서 관람객을 자연스럽게 예술의 세계로 이끈다. 동선은 단 한순간의 얽힘도 없고 사진과 영상의 계획된 배치는 전시의 맥락을 강화시키며 디자인은 필요한 곳에서 완벽한 장면을 만들어낸다. 전시 관람의 과정에 어떤 부자연스러운 끊김이나 머뭇거림 없이 관람객은 전시의 흐름에 몸을 맡기기만 하면 된다.

전시 디자인을 하면서 일이 잘 풀리지 않을 때는 늘 그곳에서 전시를 감상한 기억을 떠올린다. 디자이너가 아닌 관람객으로 전시장을 걸으며 어떤 느낌을 받았는지, 그 완벽한 느낌은 과하지도 덜하지도 않은 적절한 균형에서 비롯되었다는 사실을 되새긴다. 디자이너로서 나의 역할은 나만의 디자인 언어를 전시에 더하는 것이 아니라 다양하고 복잡한 구성 요소들을 조화롭게 엮어내는 일임을 재확인한다. 파리에 가면 언제나 망설임 없이 방문하게 되는 1순위 미술관이 주드폼인 이유가 여기에 있다.

주드폼 국립미술관

1 Place de la Concorde, Jardin des Tuileries, 75001 Paris, France

파리 샹젤리제 거리, 남쪽 콩코르드 광장의 오벨리스크를 중심으로 튈르리 정원 양 끝 남동쪽에는 오랑주리 미술관이, 북서쪽에는 주드폼 국립미술관이 있다. 많은 사람이 모네의 〈수련〉을 보기 위해 오랑주리 미술관을 방문하지만, 그 반대편의 주드폼 국립미술관을 놓쳐서는 안 된다.

입구에 투명한 아크릴 사물함이 있는데, 그보다 큰 짐을 가지고는 미술관에 입장할 수 없다. 높게 트인 미술관 로비는 단순하지만 큰 창을 통해 들어오는 자연광으로 밝고 환한 분위기가 연출된다. 길게 노출된 계단으로 이어지는 지하 1층과 2층 전시장에서는 각기 다른 전시들이 진행된다.

계단을 오르내릴 때 창밖으로 보이는 관람차와 에펠탑은 파리의 풍경을 더욱 낭만적으로 만든다. 하지만 공원에서 활동하는 집시들과 소매치기에는 주의를 기울일 필요가 있다. 누군가 다가와 주머니에 불쑥 손을 집어넣는 일이 빈번한 곳이라는 걸 잊어서는 안 된다.

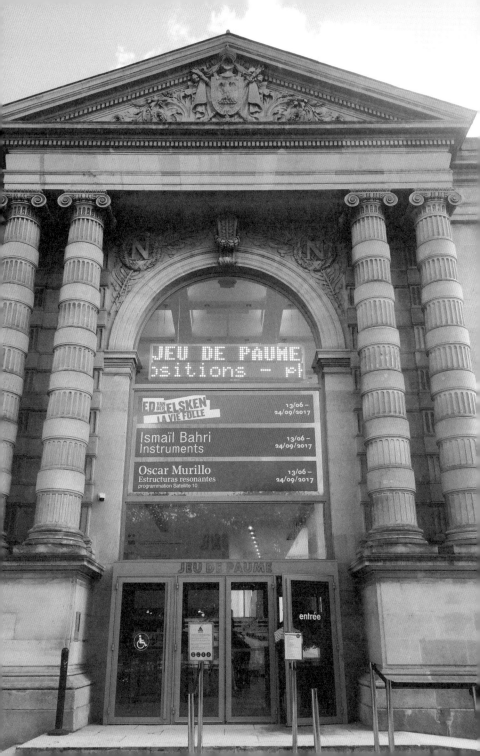

APMA, CHAPTER TWO
EXHIBITION ROOM 2
CERAMICS OF KOREA
WHITE PORCELAIN

WHITE PORCELAIN

Porcelain, called *baekja* in Korean, is a group of hard-paste ceramics made of white clay that are high-fired to 1,360°C, vitrified, and translucent. Production of porcelain started from the 10th century, gradually flourishing throughout the Joseon period. In the late 15th century, the advent of the royal kiln in Gyeonggi-do province brought forth the start of the superior porcelain culture. The types of porcelain vary from undecorated ones to ones in underglaze cobalt-blue, iron-brown, and copper-red. Especially, porcelain with splendid designs in underglaze cobalt-blue, crafted by the skilled court painters, symbolized the royal authority of Joseon.

모두가 하나가 될 때

아모레퍼시픽 미술관(Amore Pacific Museum of Art, Seoul)

작가와 큐레이터는 물론, 전시를 만드는 사람이라면 누구나 완벽한 화이트 큐브에서 모든 구성 요소가 완전하게 조화를 이루는 전시를 꿈꾼다. 공간과 조명에서부터 작은 캡션 하나하나까지 최고의 전문가가 참여해 세심하게 계획된 전시를 말이다. 하지만 이는 상상 속에나 존재하는 미지의 일이라 여길 정도로 막연한 꿈과 같아서 죽기 전에나 한 번쯤 시도해볼 수 있으려나 하고 마는 것이 대부분이다. 특히 그래픽 디자인은 전시 공간에서 작품과 동등하게 시각적으로 배치되어 관람객의 전시 경험에 직접 개입하는 중요한 요소다. 그렇기에 전시 공간을 디자인할 때 공간과 그래픽을 포함한 모든 요소들을 복합적으로 해석하고 발전시킬 필요가 있다. 하지만 사전 논의와 협의가 충분히 이루어지지 않아 한 전시 내에서도 공간과 작품, 그래픽 요소들이 서로 충돌하거나 배치되는 경우가 종종 발생한다.

용산구에 위치한 아모레퍼시픽 미술관은 개관 이전부터 미술계에서

큰 화제였다. 재단의 대규모 컬렉션은 물론, 세계적인 건축가 데이비드 치퍼필드(David Chipperfield)가 디자인한 모기업 사옥에 문을 연다는 소식에 무엇보다 전시 공간 및 환경에 대한 기대감이 가득했다. 하얀색 무광택 루버(louver)로 둘러싸인 입방체의 건물은 마치 유연하고 가변적인 갤러리의 세련되고 미래적인 화이트 큐브를 상징하는 것만 같았다. 지하 1층에 위치한 전시 공간은 단순하지만 간결한 디테일이 돋보이는 데이비드 치퍼필드의 스타일을 그대로 담은 공간으로 완성도 높게 디자인되었다. 5미터가 넘는 천장과 한 치의 오차도 없이 90도로 정확하고 말끔하게 마무리된 모서리까지 무엇 하나 흠잡을 데 없었다. 여기에서 완성도를 더욱 높인 것은 다름 아닌 건물 전체의 브랜드 아이덴티티와 각종 정보를 전달하는 환경 그래픽을 담당한 세계적인 디자이너 사샤 로베(Sascha Lobe)의 디자인이었다.

미술관의 브랜드 아이덴티티는, 새로 개관하는 미술관을 비롯해 기존과 다른 변화를 꾀하는 많은 예술기관이 필수적으로 구축하는 시각적 시스템이다. 기관의 로고, 서체, 사인 시스템 등의 시각 요소를 전시와 다양한 제작물에 체계적으로 적용할 수 있게 만드는 없어서는 안 되는 작업이다. 미술관 아이덴티티는 실제 미술관의 비전과 정체성을 드러낼 수 있어야 하며 미술관 전체의 활동과 그 메시지를 하나로 묶는 역할을 한다. 하지만 국내에서 전개된 미술관 아이덴티티가 향후 활동과 프로그램에 꾸준히 적용된 사례를 찾기는 쉽지 않다. 앞서 언급했듯 대부분이 실제 공간이나 콘텐츠 등과 부조화를 이루어 오히려 미술관의 정체

성을 드러내지 못하거나 저해하고 억누르는 불편한 상황을 초래하기 때문이다. 이는 미술관에 관한 외부 디자이너의 얕은 이해와 한정된 예산, 급박한 일정 등을 이유로 발생하며 결국 로고를 제외한 시스템 대부분은 어느샌가 사라져버리기 일쑤다.

사샤 로베는 아모레퍼시픽 사옥 전체에 적용된 디자인 요소들의 기본 원칙에 대해 이들을 건축적 구조와 공간에 통합시키는 것이라고 언급한 바 있다. 치퍼필드의 단순하면서도 정갈한 기하학적 공간 구조에서 출발한 디자인은 공간 전체에 균형 잡힌 일관된 시각적 언어를 제공한다. 미술관도 마찬가지로 개관 이후부터 공간에 적용된 그래픽 요소들을 미술관 아이덴티티에 맞추어 일관된 방식으로 선보이는데, 무엇 하나 이질적이거나 불필요하지 않은 모습으로 미술관 전시 경험 전체를 통합적으로 관리한다. 건물에 진입하는 입구, 주차장에서 전시장까지의 동선에서 마주하는 모든 시각 요소가 브랜드와 연계되는 연속적 경험을 가능하게 한다. 즉, 보다 넓은 관점에서 미술관, 더 나아가 브랜드의 일관성 있는 목소리를 전달하는 시각 도구의 역할을 효과적으로 수행하는 것이다. 그것을 미술관 전체에 걸쳐 꾸준하고 일관된 형식과 디자인으로 선보일 수 있는 이유는 수준 높게 디자인된 시스템 그 자체 덕분이다.

성공적인 미술관 아이덴티티의 구축은 쉽지 않다. 하지만 기관의 정체성과 미래 비전을 분명하고 일관적으로 전달할 수 있는 브랜드 관리의 필요성은 여전히 중요하게 생각해보아야 한다.

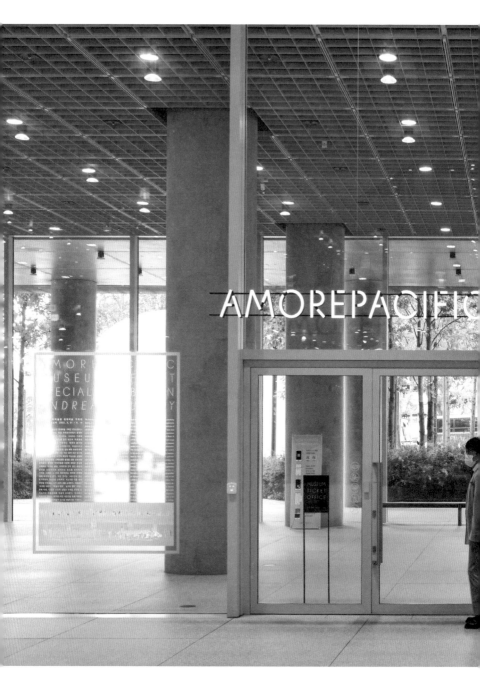

아모레퍼시픽 미술관

서울특별시 용산구 한강대로 100

한강대로를 지나다보면 하얀색 수직 프레임으로 뒤덮인 거대한 입방체의 건물이 모습을 드러낸다. 아모레퍼시픽 본사 건물 1층에 자리한 아모레퍼시픽 미술관은 4호선 신용산역과 1호선 용산역에 접해 있어 방문이 편리하다. 넓은 로비의 아트리움 한편에 유리 칸막이가 있고 그 뒤에 미술관 데스크가 자리한다. 전시가 진행 중일 때는 늘 전면 유리에 전시와 관련된 그래픽을 노출시키는데 전체 로비와 조화롭게 어우러지는 디자인이 시선을 끈다. 전시가 진행되는 공간은 그보다 한 층 아래인 지하에 위치하고 전시장 내부는 완벽하게 막혀 있다. 미술관 곳곳에 숨겨진 디테일을 구석구석 경험할 기회를 제공한다는 점에서 다른 미술관과 차별되며, 특히 사물함과 엘리베이터, 화장실 같은 공용공간들까지 한 번쯤 둘러볼 만한 몇 안 되는 미술관이다.

아모레퍼시픽 본사에 자리하는 만큼 평일에는 건물 지하에 주차하기가 상당히 어렵다. 하지만 미술관 관람객에게는 2시간 무료 주차가 제공되어 빈 공간을 찾기만 한다면 여유롭게 전시를 둘러볼 수 있다.

저마다의 이유가 있다

빅토리아 앤드 앨버트 박물관(Victoria and Albert Museum, London)

런던을 방문할 때마다 빅토리아 앤드 앨버트 박물관(이하 V&A)을 찾는 것은 나에게 필수 일정이 된 지 오래다. 런던의 수많은 매력적인 장소 중에서도 군이 이곳을 찾는 가장 큰 이유는 여름이면 아름다운 보랏빛 수국이 가득 피는 존 마데스키 정원(John Madejski Garden) 때문이다. 붉은 벽돌 파사드로 둘러싸인 안뜰의 중앙에는 계단식의 타원형 수변 공간이 자리하는데, 작은 분수에서 뿜어져 나오는 물줄기는 화창한 날 정원의 녹음과 함께 어우러지며 반짝이는 광경을 연출한다. 우울한 잿빛 하늘의 런던에서도 이곳은 언제나 따스함과 포근함이 가득하다. 물가에서 장난치는 아이들과 잔디 위에 자유롭게 앉아 한낮의 여유로움을 즐기는 사람들을 보고 있으면 나도 모르는 새 긴장이 풀리고 마음이 풍요로워진다.

런던의 하이드파크 남쪽 사우스켄싱턴의 박물관 및 왕립 자치구 내에 있는 V&A는 영국 왕립박물관 가운데 하나로, 전통적인 예술은 물론 세계적인 공예, 디자인, 퍼포먼스를 주제로 하는 곳으로 유명하다. V&A는

19세기 만국산업박람회의 수익금을 토대로 '생산품 박물관(Museum of Manufactures)'이라는 이름으로 문을 열었으며, 1899년 지금의 이름이 되었다. 좋은 디자인과 취향을 대중에게 소개하고 그들의 실제 삶에 자연스럽게 스며들게 함으로써 영국 디자인 산업과 생산에 크게 이바지해 왔다. 우리가 일상에서 한 번쯤 접하고 고민해봤을 대중적인 소재와 이야기들을 선보이며 기존의 박물관과는 차별화되는 기관으로 자리 잡았다.

세계적인 패션하우스와 디자이너, 중세부터 현대까지의 생활 소품 컬렉션들을 비롯해 박물관 역사상 최단기간 안에 많은 표가 팔린 《데이비드 보위 이즈(David Bowie is)》전시까지 V&A는 전시 콘텐츠를 소장품에 국한하지 않고 새로운 문화와 지식의 영역으로 확대하는 데 앞장섰다. 보지 않고는 견딜 수 없을 만큼 매력적이고 새로운 전시는 이제 박물관의 중요한 정체성이 되었다. V&A의 이러한 움직임은 세계 곳곳에서 유행하기 시작한 미술관의 급진적인 대중화, 나날이 높아지는 관람객의 위상만큼이나 전 세계적인 열풍을 몰고 왔다. V&A의 전시는 늘 뜨겁고 이전에 볼 수 없던 파격적인 전시 기획과 구성, 디자인으로 대중에게 다가갔으며 거기에는 모범적이면서도 쉽게 따라 하기 힘든 특별함이 있었다.

그중에서도 영국의 패션 디자이너와 뮤지션 등 대중적 요소를 갖춘 기획들이 크게 주목받았다. 2017년 열린 《핑크 플로이드(Pink Floyd)》전은 뮤지션의 화려하고 체험적인 퍼포먼스 요소와 다채로운 공연 기획 콘텐츠, 패션을 선도하는 무대의상으로 대중의 흥미를 잡아끌기 충분했다.

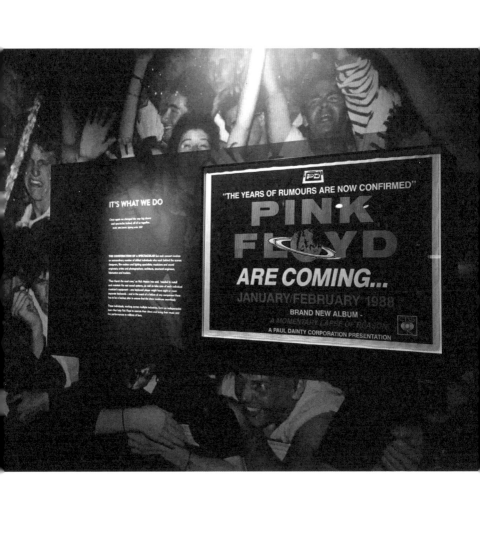

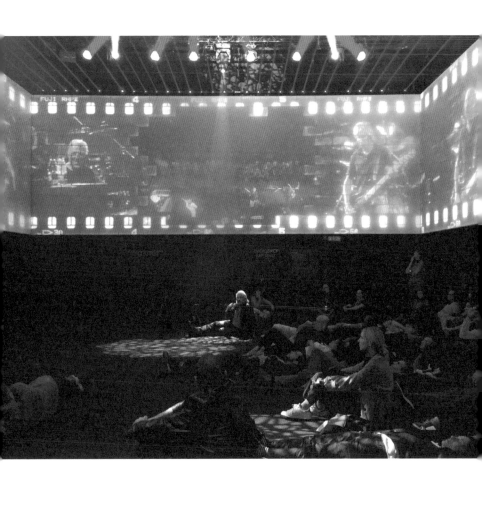

또한 이 전시는 사방에서 공연이 상영되는 공연장을 전시장 안에 만들고 실제 세트의 일부를 구현하며 기획 과정의 세부 사항을 여러 매체로 몰입도 높게 전시함으로써 관람객에게 더욱 입체적인 경험을 제공했다. 이를 통해 20세기 후반 영국을 중심으로 하는 대중문화를 새로운 시각과 방식으로 재조명해 열광적인 반응을 얻었다. 이 전시들은 영국 전역은 물론 여러 나라로까지 이어지며 박물관의 주요 수입원으로 자리매김했다. 이에 V&A는 미래 계획의 일환으로 2001년부터 진행되어온 건물 복원과 재설계 프로그램에 따라 세인즈버리 갤러리(The Sainsbury Gallery)를 새롭게 오픈했다. 기존 박물관 건물의 공간적 제약으로 힘겹게 선보인 패션, 대중문화 콘텐츠 등을 최대한 자유롭게 펼칠 수 있도록 보완하고자 했다. 박물관 지하에 위치한 약 1,000제곱미터 규모의 갤러리는 접힌 금속판 구조를 이용해 기둥이 없는 공간으로 설계되었다. 이를 통해 어떤 콘텐츠에도 맞춤 가능한 창의적인 환경을 조성해 선보인다.

　최근 국내에서도 미술관 소장품 전시는 물론 새로운 콘텐츠에 기반을 둔 크고 작은 전시들이 다채롭게 기획되어 등장하고 있다. 하지만 V&A처럼 전문적인 학예 연구가 선행되지 않은 상태에서 시각적인 연출과 효과에만 치우친 흥미 위주의 전시들을 빈번하게 만나게 된다. 많은 전시에 작품 이외에도 여러 요소들이 개입하며 저마다의 목소리를 낸다. 그야말로 과잉의 시기라는 생각이 든다. 분명히 전시들은 이전보다 더 쉽고 간편하게 예술 활동을 우리의 일상으로 편입시켰다. 하지만 예쁘고 멋진 장면을 사진으로 남기고 공유하는 과정에서 과연 무엇을 느끼

고 얻는지 질문하지 않을 수 없다. 콘텐츠가 고유의 문맥을 전달하지 못하고 전시 공간의 장식적 요소에 압도되어 의미가 왜곡되고 사라지는 모습을 이대로 두고 봐도 괜찮을까 하는 의문 또한 지울 수 없다. 의미가 사라지고 이미지만 남은 자리에 미술관의 존재 이유도 함께하는 것일까?

빅토리아 앤드 앨버트 박물관

V&A South Kensington, Cromwell Road, London, SW7 2RL

사우스켄싱턴역에서 걸어서 5분 거리에 위치한 V&A는 지하철 외에도 주변을 지나는 버스 노선이 적지 않아 접근이 쉽다. 또한 빅토리아역이나 버킹엄 궁전에서 도보로 약 30분 소요되어 런던 방문 중에 한 번쯤 들리기 좋다.

V&A는 기본적으로 무료입장이 가능하지만, 특별전들은 대부분 유료로 진행되기 때문에 미리 전시 일정을 확인하고 원하는 방문 시간대에 예약해야 한다. 인기 있는 전시는 일주일도 넘게 예약이 마감되는 경우가 많으니 꼭 사전에 확인이 필요하다. 초여름은 정원에 수국이 가득 피는 때로, 주요 전시들이 일반적으로 그 시기에 열려 1년 중 가장 방문하기 좋은 계절로 꼽힌다.

V&A는 공예와 디자인을 다루는 만큼 질 좋고 특별한 아트 상품들로도 널리 알려져 있다. 비교적 큰 규모의 아트 숍에는 다른 곳에서는 보기 힘든 다양한 종류의 제품들이 가득하므로 꼭 둘러보길 권한다. 정원과 맞닿은 미술관 카페는 세계 최초의 미술관 카페로 유명하다. 세라믹 타일로 화려하게 장식된 벽과 기둥, 코끼리, 낙타가 조각된 문틀, 스테인드글라스 창은 그 자체로 예술이다. 카페 공간 가운데 모리스 룸(Morris Room)은 빅토리아 시대의 가장 유명한 디자이너 중 한 명인 윌리엄 모리스(William Morris)의 영향을 받은 기하학적이고 유기적인 패턴과 자연에서 가져온 아름다운 문양들로 장식되어 지금까지도 인기 있는 만남의 장소가 되고 있다.

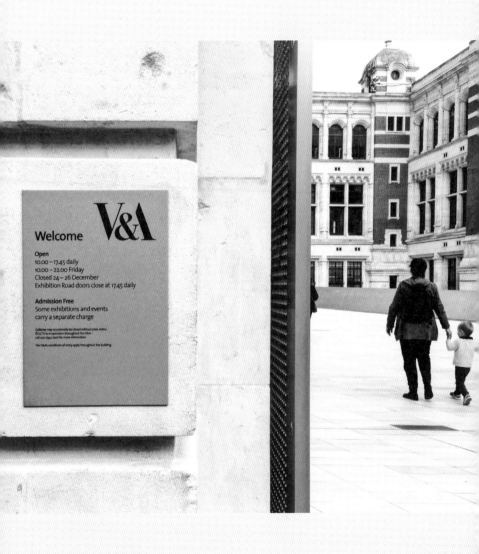

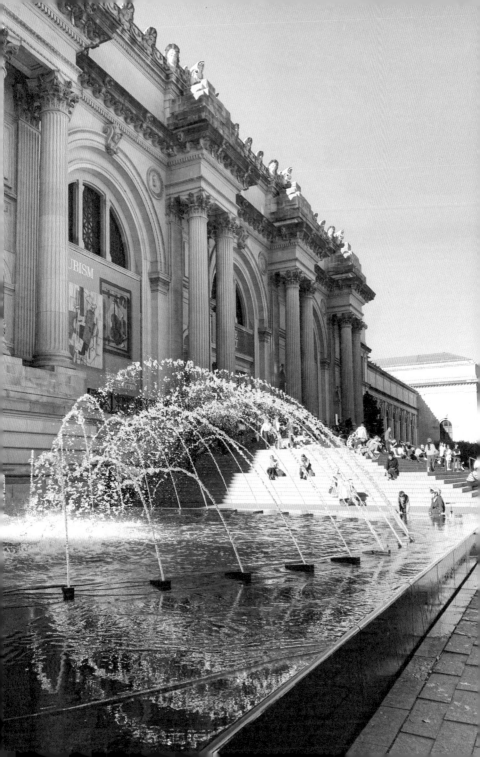

인생의 가장 아름다웠던 순간으로

메트로폴리탄 미술관(Metropolitan Museum of Art, New York)

　뉴욕의 '뮤지엄 마일(Museum Mile)'이라고 불리는 센트럴파크 동쪽의 5번가는 메트로폴리탄과 구겐하임을 비롯한 유명 미술관과 갤러리가 즐비한 곳이다. 예술과 자연이 함께하는 장소인 만큼 주변에는 세계 각지에서 몰려든 관광객들뿐만 아니라 가벼운 운동이나 반려견 산책을 위해 나온 주민들이 뒤섞여 대조적이면서도 조화로운 장면을 연출한다. 그중에서도 메트로폴리탄 미술관은 그 규모와 미술관 앞의 넓은 공간 덕분에 지역의 랜드마크 같은 장소로 자리 잡았다. 주말에 친구들과 메트로폴리탄 미술관 근처에서 약속이라도 잡는 날이면 누구 할 것 없이 자연스럽게 미술관 계단에서 기다리곤 했다. 핫도그와 아이스크림 차, 관광객들로 북적이는 구겐하임의 좁은 보도 대신 그곳에서 만나는 것이 암묵적인 약속이라도 되는 듯했다. 이렇듯 뉴욕에서 가장 많이 붐비는 장소 중 하나다보니, 약속을 기다리며 그 앞의 넓은 계단에 여유롭게 앉아 관찰자로서 사람들을 구경하는 일도 무척이나 흥미롭다. 전혀 알지

못하는 다양한 사람들 가운데 자연스럽게 녹아들 수 있고 동시에 그런 나를 아무도 신경 쓰지 않는다는 사실이 아무 데서나 경험하기 힘든 묘한 감정을 느끼게 한다. 세계 각지의 사람들이 몰려드는 이곳이 바로 뉴욕이구나 하는 그런 느낌을.

메트로폴리탄 미술관은 1870년 설립되어 루브르 박물관 다음으로 거대한 규모를 자랑한다. 연간 60회 이상의 전시가 열리며 방대한 소장품을 보기 위해 전 세계에서 방문하는 관람객만 600만 명 이상에 달한다. 19세기 후반부터 20세기 후반까지 100여 년에 걸쳐 기존의 건물을 둘러싸는 방식으로 증축을 거듭했다. 덕분에 뉴욕 신고전주의 양식의 외관과는 달리 미술관 내부는 전통과 현대의 스타일이 혼재하는 입체적이고 세련된 공간들로 구성된다.

이곳은 전 세계의 어떤 미술관보다도 체계적인 시스템으로 운영된다. 작품 연구에서부터 미술관 운영에 이르는 모든 분야에서 높은 수준의 전문성을 자랑하며, 이는 많은 국내 미술관이 놓치는 디자인 부분까지 완벽하게 관리되고 있음을 의미한다. 무엇보다 메트로폴리탄 미술관은 변화하는 디자인 미디어, 즉 미술관에 새롭게 적용되는 다양한 매체에 적합한 디자인을 개발하는 데 앞장서고 있다. 이를 위해 이제는 일반화된 대형 미디어 월과 그에 맞는 유동적인 콘텐츠를 가장 먼저 선보이는 등 미술관에서 할 수 있는 새로운 경험을 누구보다 빠르게 제시한다. 2013년 디자이너 울프 올린스(Wolff Olins)가 리뉴얼한 새로운 로고와 그래픽 아이덴티티는 고전과 현대예술 모두를 아우르는 세련된 서체로 단

순하면서도 명확하게 기관의 미래 비전을 보여준다. 실제 메트로폴리탄 미술관을 완성하는 것은 물리적인 규모뿐만이 아니라 보이지 않는 곳에서 유기적으로 성장하고 있는 거대한 무형의 자산임이 틀림없다. 연구를 위해 만난 메트로폴리탄 미술관 관계자들은 끊임없이 미래 세대를 위한 관람객 중심의 콘텐츠와 서비스를 개발하려는 노력을 기울이고 있었다.

미국에서 석사 과정을 시작했을 때, 〈가십걸〉이라는 드라마가 막 방영되었다. 드라마 첫 회에서 '뉴욕 맨해튼 어퍼이스트사이드'의 사립학교 학생인 블레어가 친구들과 계단에 앉아 간단한 점심을 먹으며 세레나를 마주하는 장면이 등장했을 때, 나는 고개를 갸웃거리며 저곳에서 교복을 입은 학생들이 점심을 먹는 모습을 본 적이 있던가 생각했다. 미술관 맞은편에 사립학교가 있다는 설정은 드라마의 연출적 배경일 뿐이지만, 뉴욕 최상류층 젊은이들의 삶을 다루는 드라마의 배경이 되는 주요 장소가 미술관이라니! 그것도 자선 파티나 후원 행사 같은 특별한 목적이 아닌, 사소한 일상의 한가운데서 말이다.

모두에게 개방된 공공 공간이 새로운 이야기들과 함께 드라마나 영화 속에서 등장할 때면 그 장소에 얽힌 기억이 더욱 아름다운 추억으로 남게 되기도 한다. 그러고보면 사람들이 특별한 장소에 방문하고 기억할 만한 무언가를 남기길 원하는 것은 단지 그곳의 물리적이고 표면적인 아름다움을 경험하고 싶어서만은 아니라는 생각이 든다. 우리는 이미지가 범람하고 끊임없이 재생산되는 시대에 살고 있지만, 실제로 사람들

은 인스타그램에 올릴 인증샷과 그럴듯한 이미지가 표상하는 가치를 넘어 그 안에 내재한 무형의 특별한 경험과 기억을 찾는다.

장소의 기억이란 다른 무엇보다 강렬하며 오랜 시간 지워지지 않는다. 물리적인 공간과 결합한 특별한 추억들은 그 장소를 다시 마주하게 될 때 다시 고개를 든다. 10년, 20년이 지나 그 장소에 가더라도 그곳에서의 나는 가장 아름다운 추억이 있는 그 시절로 돌아가게 된다. 여전히 연구와 전시 등 여러 가지 목적으로 매년 메트로폴리탄 미술관을 방문하지만, 학생 시절 무료로 개방된 미술관에서 친구들과 만나 주말 여가를 보내고 예술과 작품에 관해 이야기한 시간을 잊지 못한다. 마치 뒤틀린 시공간 속에 던져진 것처럼 메트로폴리탄 미술관과 뮤지엄 마일을 걷는 나는 언제든 20대 초반의 시절로 돌아가고 마는 것이다.

메트로폴리탄 미술관

1000 Fifth Avenue at 82nd Street, New York, NY 10028

센트럴파크와 인접한 5번 애비뉴의 82번가에 위치한다. 뉴욕의 주요 관광지로 렉싱턴 애비뉴의 76번가와 86번가에 지하철역이 있으며 버스가 항상 미술관 앞을 지나기 때문에 대중교통으로 이동이 가능하다. 주변에 구겐하임 미술관을 비롯해 클림트의 그림으로 유명한 노이에 갤러리, 유대인 박물관, 쿠퍼 휴잇 국립 디자인 박물관 등이 있어 하루에 다 같이 둘러보면 좋다. 메트로폴리탄 미술관은 그중에서도 규모와 소장품이 가장 압도적인 뉴욕 시민의 자랑과 같은 미술관이다. 고대 이집트에서부터 유럽 거장들의 작품을 비롯해 아시아, 이슬람, 오세아니아 등 전 세계의 수준 높은 컬렉션을 보유하며 한국관도 있다. 1층 입구에 위치한 아트 숍은 그 규모부터 남다른데, 200만 점이 넘는 소장품이 있는 만큼 이를 활용한 다양한 아트 상품이 눈길을 끈다.

메트로폴리탄 미술관은 100년이 넘도록 무료입장을 유지해왔지만 재정 적자 때문에 2018년부터 뉴욕에 거주하지 않는 사람들에게 25달러의 입장료를 받기 시작했다. 따라서 같은 날 메트로폴리탄 미술관 북쪽에 자리한 분관 클로이스터(The Met Cloisters)도 방문하길 권한다. 메트로폴리탄이 운영하는 클로이스터는 마치 프랑스의 수도원을 연상케 하는 건물에서 유럽 미술품 컬렉션을 볼 수 있다. 베네딕토회 수도원과 유럽 곳곳의 회랑을 그대로 가져와 조성한 안뜰 또한 인기가 높으니 놓치지 말 것.

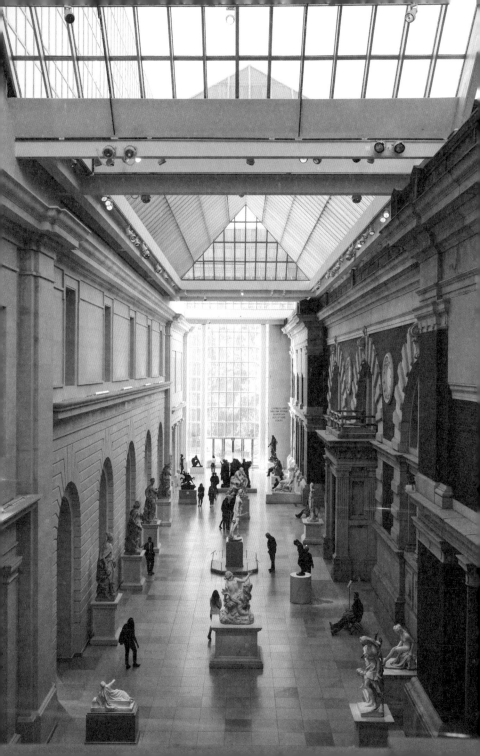

EVENTS | FILM

EXHIBITIONS

UILDING

displays tell
became active
ring works
oucal, Kader
ovic, Suzanne
and Yayoi

ed to
stallation
ge. Current
usan Hiller,
eb Sedira and
plore different
en voice

MS:
AN

TOURS

2.00
5.00

5.30

GIACOMETTI

Until 10 September
The Eyal Ofer Galleries
Tickets £18.50
(without donation £16.80)
Boiler House, Level 3
A major survey of the artist known
for his sculptures of elongated
figures

FAHRELNISSA ZEID

Until 8 October
Tickets £12.50
(without donation £11.30)
Blavatnik Building, Level 2
Be mesmerised by the
kaleidoscopic paintings of the
international female artist,
Fahrelnissa Zeid

SOUL OF A NATION

Until 22 October
Tickets £16.50
(without donation £15)
Boiler House, Level 3
This exhibition shines a bright light
on the vital contribution of Black
artists to a dramatic period in
American art and history

Exhibition tickets are on sale in the
Turbine Hall on Level 0.
Free for Members and Patrons

TOURS, TALKS AND LIVE EVENTS

⊘ BSL TOUR: FAHRELNISSA ZEID

Friday 4 August
19.00–20.00
Concourse, Blavatnik Building,
Level 2
FREE
British Sign Language tour of the
exhibition with Golda Dahan

ARTIST LED AUDIO DESCRIPTION TOUR: TOUCHING – BETWEEN OBJECT AND ARCHITECTURE

Wednesday 23 August
16.00–17.30
Community Room, Blavatnik
Building, Level 1
Free
Join this audio description tour and
explore object and architecture for
blind and partially sighted visitors

⊘ BSL TOUR: BRUCE NAUMAN

Friday 1 September
19.00–20.00
Concourse, Blavatnik Building,
Level 4
Free
Join Edward Richards for this British
Sign Language tour and learn more
about the artist and this new Artist
Rooms display

Tate Tails is supported by The Deacy Charitable Trust
Visit tate.org.uk/whats-on or the Information Desks on Level 0 and 1
for further information on individual events

AN A TO Z OF GIACOMETTI

Monday 4 September
18.30–20.30
Boiler House, Starr Cinema, Level 1
£12/£8 Concessions
Discover new perspectives on
Giacometti's life and work with the
exhibition curators and writers

LISTENING SESSIONS: SOUL OF A NATION

Mondays 11 and 25 September
18.45–20.45
In the exhibition
£20/£15 Concessions
Join musicians, curators and
historians for a series of intimate
listening sessions exploring the
links between American music
of the 1960s and 70s and the art
and artists featured in the exhibition

WORK IT OUT: REACTIONS TO SOUL OF A NATION

Saturday 23 September
12.00–18.00
Southwark Room, Blavatnik Building,
Level 5
£25/£17 Concessions
Led by artist Zinzi Minott and
curator Imani Robinson, this
day-long workshop looks at the
questions raised by the exhibition,
with a particular focus on Black
British responses

CURATOR'S TOUR OF FAHRELNISSA ZEID

Monday 25 September
18.30–20.00
In the exhibition
£17/12 Concessions
Curator of International Art, Kerryn
Greenberg leads an intimate tour
of Tate Modern's landmark
retrospective of Fahrelnissa Zeid

ARTIST LED AUDIO DESCRIPTION TOUR: GLOBAL VOICES – THE CITY AS SUBJECT

Wednesday 27 September
16.00–17.30
Community Room, Blavatnik Building,
Level 1
FREE
Join this audio description tour and
discover the Living City display for
blind and partially sighted visitors

POSITIONING NIGERIAN MODERNISM

Thursday 28 September, Keynote
18.30–20.00
Friday 29 September, Conference
10.00–17.00
Boiler House, Starr Cinema, Level 1
Keynote: £9/6 Concessions
Conference: £12/8 Concessions
Conference including keynote:
£20/12 Concessions
Taking place during the centenary
of pioneering Nigerian artist Ben
Enwonwu, this major international
conference explores new positions
on West African Modernism before
and after independence

ARTISTS' CINEMA | PIONI

STANLEY TUCCI: FINAL PORTRAIT

4 August
19.00–21.00
£8 / Concessions £6
Don't miss Geoffrey Rush as Alberto
Giacometti in this exclusive preview
of Stanley Tucci's film about the
renowned artist's last portrait

KEVIN JEROME EVERSON: THE ISLAND OF ST. MATTHEWS

8 September
19.00–21.00
£8 / Concessions £6
Join us for Tate Film and Open
City Documentary Festival's special
screening of this moving feature
film, a prelude to the So I Can Get
Them Told series.

ROSALIND NASHASHIBI AND LUCY SKAER: WHY ARE YOU ANGRY?

20 September
18.30–21.00
£8 / Concessions £6
2017 Turner Prize-nominee Rosalind
Nashashibi and artist Lucy Skaer
present the UK premiere of their
new short film in this programme
celebrating the artists' collaborative
works.

Tate Film is supported by In Between Art Film
Visit tate.org.uk/film or the information desks on Level 0 and
for further information on individual screenings

KEVIN EVERSO GET TH

29 September

Individual ti
Concessions
Series ticke
Concessions
Curated in c
of a Nation e
programme
prolific artis
Jerome Eve
formalist, di
approaches
working cla
retrospectiv
world premi
includes a r

언제나 늘 변함없이 그 자리에

테이트 모던(Tate Modern, London)

나는 테이트 모던에 방문할 때 템스강 변의 세인트폴 대성당을 지나 밀레니엄 브리지를 건너 들어가는 길을 좋아한다. 현수교에서는 강 너머로 오래된 발전소 건물을 리노베이션한 테이트 모던이 보이는데, 건물 앞으로 바람에 나부끼는 현수막과 배너들은 지금 테이트 모던에서 어떤 전시와 이벤트가 진행 중인지 한눈에 알게 해준다.

2000년 개관한 이후로 지금까지, 내가 테이트 모던에 방문할 때마다 놀라는 이유는 20여 년이 넘도록 늘 같은 자리에서 같은 형식으로 정보를 전달하는 디자인 요소들 때문이다. 이것들은 완벽하게 디자인된 미술관 아이덴티티란 무엇인지 명확하게 보여준다. 새로운 미술관 아이덴티티는 누구나 디자인할 수 있지만, 꾸준히 적용하고 처음 의도한 대로 계속해서 가이드라인을 유지하는 일은 쉽지 않다. 국내에서도 국립현대미술관을 비롯한 국공립 및 사립 미술관들이 2000년대 중반부터 브랜드 아이덴티티 디자인에서 파생된 미술관만의 아이덴티티 디자인을 기

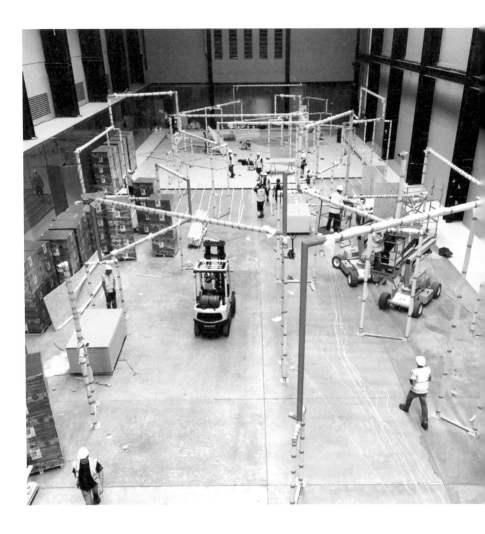

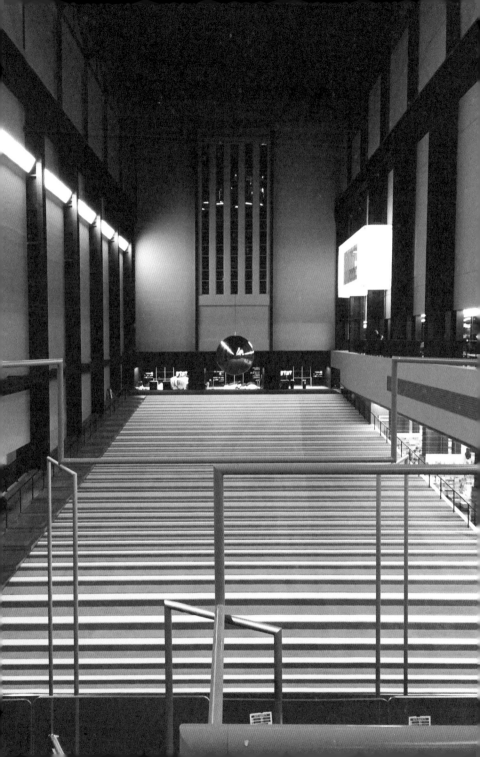

획했다. 그러나 미술관의 상징적인 로고를 제외하고 일관성 있게 처음의 디자인을 유지하는 곳은 거의 없다. 미술관을 운영하면서 발생하는 크고 작은 변수들, 특히 기관의 장이나 담당 직원이 교체되면 가이드라인이 바뀌는 일이 빈번하다. 이런 변화의 가장 큰 문제점은 기존의 디자인 시스템을 전혀 고려하지 않은 파괴적 성격을 갖는다는 것이다. 물론 처음부터 미술관 아이덴티티 디자인이 실제 미술관 운영과는 맞지 않는 범위에서 시각적 요소들만을 중심으로 급하게 디자인되어 적용이 어려운 경우도 종종 발생한다. 이렇듯 큰 비용과 노력을 투자한 아이덴티티 계획이 없으니만 못한 한 권의 리포트로 남아 소외될 때, 경제적인 측면은 물론 디자이너와 미술관 관계자들의 허탈함은 말로 설명할 수 없다. 관람객들 또한 일관성을 잃은 미술관 아이덴티티에 혼란과 불편을 겪게 된다.

테이트 모던은 2016년 새로운 건물로 공간을 확장하면서 기존에 울프 올린스가 디자인한 로고와 시스템을 재단장했다. 이 프로젝트를 맡은 노스 디자인(North Design)은 테이트 모던의 로고를 움직이면서 변화하는 유동적인 형태로 변화시켰다. 이 로고는 기존 테이트 모던의 디자인 시스템 전체를 자연스럽게 변화시키면서 새로운 매체, 즉 영상과 인터렉티브 시스템 전반으로 아이덴티티 디자인의 적용 영역을 확장했다. 하지만 기존 테이트 모던 곳곳에 적용된 다양한 아이덴티티 요소들은 그 위치와 형식을 그대로 유지하고 있다. 각 층의 전시, 프로그램 내용을 정갈하게 정리한 대형 포스터들은 언제나 같은 모습으로 우리를 맞이하

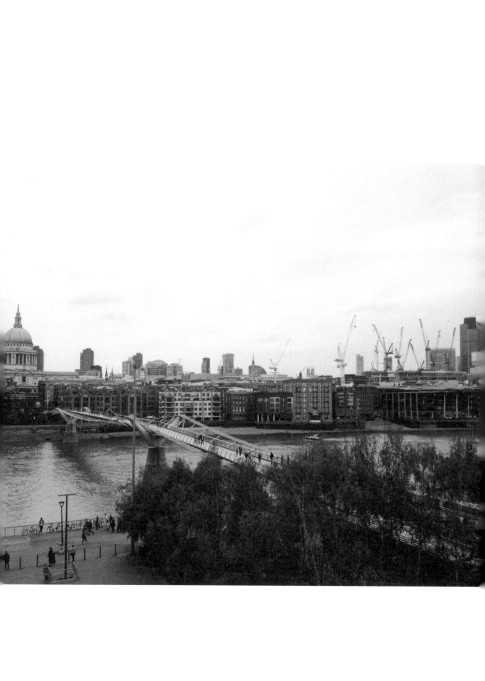

며 새로운 건물에서도 마찬가지다. 기존의 디자인 시스템을 유지하면서 새로운 기술과 매체를 위한 적응형 아이덴티티를 개발하는 것은 그 목적과 쓰임에 있어 미술관 아이덴티티의 완벽한 진화를 선보이는 일이 아닐까 싶다.

우리에게 잘 알려진 테이트 모던의 모습은 아마도 2003년 터빈 홀(Turbine Hall)에서 열린 올라퍼 엘리아슨(Olafur Eliasson)의 〈날씨 프로젝트(The Weather Project)〉 전시 장면일 것이다. 거대하고 붉은 태양이 만드는 일몰 아래, 나른하게 바닥에 누워 천장 거울에 비치는 자신을 바라보는 사람들로 가득한 모습. 이는 터빈 홀이야말로 테이트 모던의 심장부라고 할 수 있을 만큼 강렬한 인상을 주는 전시 공간임을 증명했다. 반원형의 태양이 거울에 비쳐 완벽한 원형의 거대한 태양으로 완성되고, 26미터 높이의 공간은 거울을 통해 수직으로 더 높이 솟아올라 극적인 비율을 연출했다. 건물 중앙의 지하 공간에서 태양까지의 오르막 경사로는 관람객의 경험을 더욱더 입체적이고 스펙터클하게 만들기 충분했다. 지금도 그때의 경험을 이야기할 때면 온몸에 소름이 돋는 듯 전율이 흐른다. 붉고 거대하지만 뜨겁지 않은 태양. 그리고 그 붉은 빛을 강렬하게 만들기 위해 수증기로 만든 인공 안개는 나를 포함해 그곳에 있던 사람들이 느낀 설명할 수 없는 감정에 먹먹함을 더했다. 런던은 방문할 때마다 해가 쨍쨍한 날만 있던 기억이 없다. 해가 비치면 어느샌가 비가 내리고, 습하고 차가운 공기는 도시를 회색빛으로 물들였다. 항상 해를 기다리는 영국인들에게 테이트 모던의 거대한 태양은 환영과도 같지 않았을까?

터빈 홀에서 매년 대형 프로젝트를 선보이는 테이트 모던을 방문하는 일은 언제나 기대와 흥분으로 가득하다. 각 전시실 관람도 중요하지만, 무엇보다 가장 기대하게 되는 것은 터빈 홀을 채우는 새롭고 창의적인 프로젝트다. 유니레버로 시작한 전시 후원은 현재 국내 기업인 현대자동차가 이어받아 진행하고 있다. 이렇게 개관 이후부터 꾸준히 지속되는 전시 기획 프로그램은 디자인을 비롯한 운영 시스템 전반에 걸쳐 테이트 모던이 계속해서 성장하고 진화하고 있음을 증명하는 듯하다. 다른 여러 분야와 마찬가지로 미술관에도 시대의 변화에 따른 개혁이 늘 요구된다. 하지만 무조건적으로 과거를 폐기하고 새로운 미래만을 좇는 것이 능사는 아니다. 미래를 바라보는 거시적인 계획을 세우고 이를 발전시켜나가는 일에 무엇보다 집중해야 한다. 테이트 모던은 과거와 현재, 미래가 유기적으로 공존하는 미술관의 대표적인 사례일 것이다. 올가을 터빈 홀에서는 또 어떤 예술이 우리를 기다리고 있을지 벌써부터 궁금해진다.

SHOP

BOILER HOUSE

TURBINE HALL SHOP
Level 0

Fun, family feel with our biggest range of illustrated children's books and products. You will also find a selection of popular art books and magazines, gift ideas, exclusive prints, postcards and posters.

RIVER SHOP
Level 1

A wide range of fun gift ideas, t-shirts and souvenirs and an inspiring selection of children's books.

TATE EDIT
Level 1

Art and objects for your home, including limited editions and artists' products, with a selection that changes regularly and is uniquely Tate.

EXHIBITION SHOP
Level 3

Postcards, catalogues, books and gifts relating to our current exhibitions across the gallery.

Boiler House shops are open:
Monday–Thursday until 18.00
Friday–Saturday until 22.00
Sunday until 18.00

BLAVATNIK BUILDING

TERRACE SHOP
Level 1

Offering our most comprehensive range of books on modern art and culture, alongside a specially selected range of products including collaborations with artists and designers, jewellery and accessories. Or pick from a carefully selected offer of children's books and products, and a wide range of prints.

Monday–Thursday until 19.00
Friday–Saturday until 22.00
Sunday until 19.00

EXHIBITION SHOP
Level 2

Postcards, catalogues, books and gifts relating to our current exhibitions across the gallery.

Monday–Thursday until 18.00
Friday–Saturday until 22.00
Sunday until 18.00

ONLINE SHOP

Tate Online Shop offers a huge range of prints, gifts and Tate published books. You'll also find online exclusives and exhibition ranges developed for all four Tate galleries. Order prints of your favourite artworks from our collection of over 500 Tate custom prints.

Visit us at shop.tate.org.uk

We're always open

EAT

...INKS & SNACKS

...É
...House Level 1

...bites including soups, salads,
...wiches, cakes and pastries,
...shly made on site
...wiches from £4.95
...day–Sunday 10.00–17.30

...RESSO BAR
...House Level 3

...e during your visit to enjoy
...own in-house roast coffee,
...with cakes, chocolates and
...s freshly baked by our team
...day
...ay–Thursday 10.00–17.30
...y and Saturday 10.00–21.30

...WING LEVEL KIOSK
...nik Building Level 10

...breathtaking 360 degree
...s of London, accompanied
...shly roasted Coffee by Tate,
...drinks, wines, beers, pastries,
...s and snacks
...service
...ay–Thursday 10.00–17.30
...y and Saturday 10.00–21.30

BAR
Blavatnik Building Level 1

Start the day with freshly roasted
Tate coffee and homemade pastries
or join us later for wine, British craft
beers and Tate Gin. Snacks served
throughout the day
Bar service
Monday–Wednesday 8.30–19.00
Thursday and Friday 8.30–22.00
Saturday 10.00–22.00
Sunday 10.00–18.00

RESTAURANTS

KITCHEN & BAR
Boiler House Level 6

Family friendly dining, serving a
menu of popular classics including
fish and chips and Spaghetti
Bolognese. Enjoy amazing
panoramic views of London.
No reservations

Table Service, Bar Service,
mains from £9.50

Sunday–Thursday 10.00–17.30
(food until 17.00)

Friday and Saturday 10.00–22.00
(food until 21.30)

RESTAURANT
Blavatnik Building Level 9

The Blavatnik Building Restaurant
offers a British menu with many
dishes from the grill and wines
from Tate's award-winning cellars

Table Service, mains from £13.50

Monday–Thursday 12.00–15.00
Friday 12.00–15.00, 18.00–21.30
Saturday 12.00–15.30, 18.00–21.30
Sunday 12.00–15.30

테이트 모던

Bankside, London SE1 9TG

런던 뱅크사이드(Bankside) 지역의 템스강 남쪽에 위치한다. 세계에서 손꼽히는 규모의 근현대미술관 중 하나로 영국에서 가장 많은 수의 관람객을 유치하는 대표적인 예술기관이다. 영국 대부분의 박물관과 마찬가지로 입장은 무료이나 소장품 상설 전시를 제외한 특별 전시는 거의 유료로 진행되며 예약이 필요하다.

주변에 지하철역이 많지만 500미터에서 1킬로미터 정도 떨어져 있는 터라 미술관 남쪽을 지나는 버스를 타거나 도보를 이용해야 한다. 그래서 나는 주로 세인트 폴 대성당 쪽에서부터 밀레니엄 브리지를 건너 미술관으로 향하는 길을 택한다. 99미터의 높은 굴뚝을 멀리에서 바라보며 걷는 길이 미술관 경험의 시작을 알리는 듯한 느낌을 주기 때문이다. 그 외에 서더크(Southwark) 역에서 템스강 변을 따라 걷는 길에도 미술관 방향을 나타내는 표식들이 곳곳에 배치되어 관람객의 편의를 돕는다.

본관의 터빈 홀뿐 아니라 미술관을 확장하면서 2016년 공개한 블라바트닉 빌딩(Blavatnik Building) 지하의 대형 오일 탱크를 개조한 전시장 '탱크'와 10층의 전망대를 놓치지 말아야 한다. 높은 곳에서 런던을 한눈에 조망할 수 있는 최고의 공간이다.

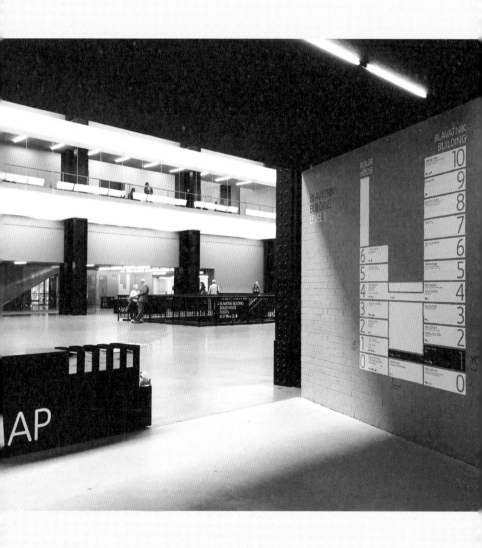

CHAPTER 3

일상의 행복과 즐거움을 찾아

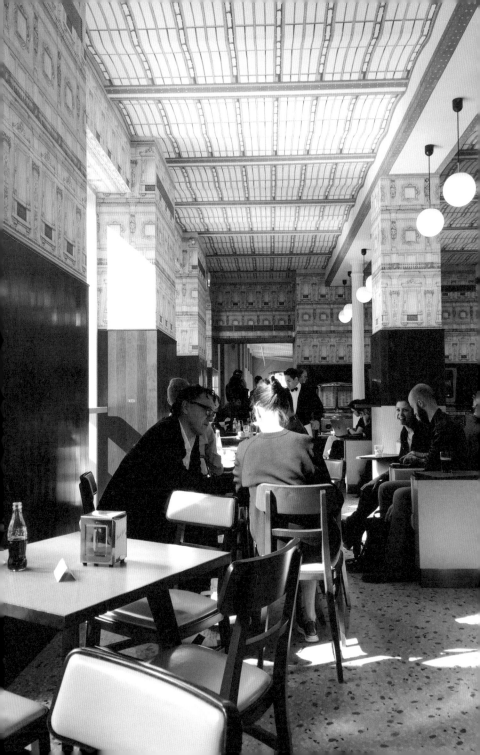

나도 영화 속 주인공이 되고 싶어

프라다 재단(Fondazione Prada, Milan)

　　2014년 개봉한 웨스 앤더슨(Wes Anderson) 감독의 영화 〈그랜드 부다페스트 호텔〉은 당시 20~30대 젊은 여성들 사이의 화제작이었다. 핑크빛으로 뒤덮인 호텔 건물과 강렬한 붉은색 엘리베이터, 하늘색 리본이 묶인 핑크색 디저트 상자는 여심을 뒤흔들 만한 강력한 아이콘으로 등장했다. 내가 처음 접한 웨스 앤더슨의 영화는 대학교 2학년이던 2002년에 개봉한 〈로얄 테넌바움〉이었는데, 독특한 스토리와 뛰어난 연기도 훌륭했지만 당시에도 가장 눈을 잡아끈 요소는 그 모든 것과 직간접적인 관계를 맺으며 나타나는 영화의 미장센과 장면마다의 특별하고 감각적인 연출이었다. 그때부터 웨스 앤더슨의 영화 속 환상적인 공간은 나에게 어떤 건축 자료보다 중요하게 작동해왔던 것 같다. 웨스 앤더슨이 주로 사용하는 기하학적이고 대칭적인 공간 연출과 강렬한 컬러, 그 안에서 세심하게 의도된 소품과 의상의 디테일은 당시 미술계에서도 유행하기 시작한 인스타그래머블 전시 연출의 예로 많이 활용되기도 했다. 영

화와 광고의 세트, 공간적 연출은 전시장에서 강렬한 장면을 만드는 데 많이 참고되기 때문이다.

최근에 사진이나 영상을 통해 전시를 다시 이미지화해 공유하는 일이 일반화되면서 전시 디자인에도 많은 변화가 생기고 있다. 전시 디자이너의 입장에서는 작품이 주인공이 되는 전시, 즉 전시장 내에서 작품이 가장 돋보이는 공간을 만드는 것이 너무나 당연하지만, 이제는 관람객들이 만들고 공유할 이미지에 담길 추가적인 공간의 디자인도 무시할 수 없게 되었다. 전시 경험이 입체적이고 복합적인 문화 활동으로 진화하면서 작품이 직접 노출되는 전시장은 물론, 로비와 더불어 관객이 경험하게 되는 전시와 연계된 서비스 공간에도 전시 디자이너의 손길이 필요해졌다. 이러한 점에서 완벽하게 의도되어 연출된 웨스 앤더슨의 로맨틱한 공간을 담아내는 강렬한 장면의 '정면성'은 누구나 그 안의 주인공이 되고 싶다는 열망을 품게 하기에 모자람이 없다.

하지만 이제 그 바람도 실현 가능한 일이 되었다. 모두가 한 번쯤 꿈꾸던 웨스 앤더슨의 영화 속 주인공이 될 수 있는 공간이 프라다의 품에서 오픈했다. 프라다 재단은 2015년 5월, 대규모 복합 문화시설을 밀라노에 선보였는데, 1910년대 증류소의 리노베이션을 렘 콜하스(Rem Koolhaas)가 이끄는 건축 사무소 OMA(Office for Metropolitan Architecture)가 담당하면서 화제가 되었다. 렘 콜하스는 서울대학교 미술관과 리움 미술관 디자인의 한 축을 담당한 네덜란드 출신의 세계적인 건축가이기도 하다. OMA가 디자인한 현대적이고 세련된 감각의 건물과 전시장은 오픈 전부터

주목받았는데, 그 못지않게 모두의 기대와 관심을 끌며 화제가 된 공간이 다름 아닌 바 루체(Bar Luce)다.

웨스 앤더슨이 밀라노의 역사적 공간들을 오마주하며 만들어낸 바 루체는, 프라다 재단에 들어서면 가장 먼저 만나게 되는 공간이자 모든 관람객이 반드시 거칠 수밖에 없는 길목에 자리한다. 내부는 밀라노의 유명한 고전 건축물들의 디테일이 그려진 벽지와 1950~1960년대 이탈리아를 연상시키는 짙은 나무 벽 패널로 분할되는 수직적 공간, 톤 다운된 민트색의 가구들이 감각적인 조화를 이룬다. 벽체와 가구에 놓인 선반들에는 예쁜 유리 음료병들이 열을 맞춰 진열되어 있고 밝고 따뜻한 조명이 은은하게 분위기를 끌어올린다. 아이스크림과 디저트 바 옆으로는 앤티크 게임기들이 줄지어 있으며, 각진 테이블과 의자에는 에스프레소와 칵테일을 마시는 밀라노의 멋쟁이들이 앉아 이야기를 나눈다.

밀라노는 세련된 사람들의 도시라, 트레이닝복에 운동화를 즐기는 나조차도 그곳에 머무를 때면 특별한 일이 없어도 머리부터 발끝까지 내가 걸치고 스타일링할 것들을 고심해서 고르게 된다. 프라다와 발렌티노, 베르사체, 아르마니 등 세계 최고의 패션하우스가 위치한 밀라노는 거리에서 구걸하는 거지마저 멋지다는 속설이 있다. 그런 도시에서 여행객이지만 빳빳하게 다린 하얀 셔츠를 입고 얇은 양가죽으로 마감된 로퍼를 신고 돌바닥 위를 걷다보면 제법 기분이 좋아진다. 편안한 옷차림만 고집하며 여행객티를 내기보다, 매년 다양한 국제 이벤트가 수시로 열리고 전 세계의 디자이너와 예술가들이 끊임없이 방문하는 아름다

운 도시 분위기에 맞춰 시간을 보내는 것도 즐거운 경험이다. 하얗게 빛나는 두오모 성당 앞 비토리오 에마누엘레 쇼핑가에는 늘 패션쇼에서나 볼 수 있을 법한 모델 같은 사람들로 가득하다. 그런 밀라노에 새롭게 오픈한 프라다 건물, 거기에 웨스 앤더슨의 공간이라니!

햇빛이 가득 들어오는 창가에서 친구와 함께 잔을 쌓아가며 에스프레소를 마시다보니 어느새 하늘이 어둑해지고 있었다. 웨스 앤더슨은 바 루체를 디자인하면서 건축가가 되고 싶었던 어린 시절의 꿈과 환상을 현실로 만들었다. 그는 자신이 디자인한 이곳이 꽤 좋은 영화 세트가 되리라고 생각했지만, 그보다는 시나리오를 쓰기에 더 좋은 곳, 그만의 논픽션이 담긴 오후를 보내고 싶은 바를 만들려고 노력했다고 이야기했다. 영화를 비롯한 모든 예술에 대한 영감을 받지 않을 수 없는 공간, 그것이 내가 프라다 재단과 바 루체에서 받은 느낌이다. 장소와 공간, 그리고 그 안을 채우는 전부가 예술적인 장면을 만들고 그곳의 모든 이에게 프라다라는 브랜드에 맞는 환상적이며 잊을 수 없는 추억을 선물한다.

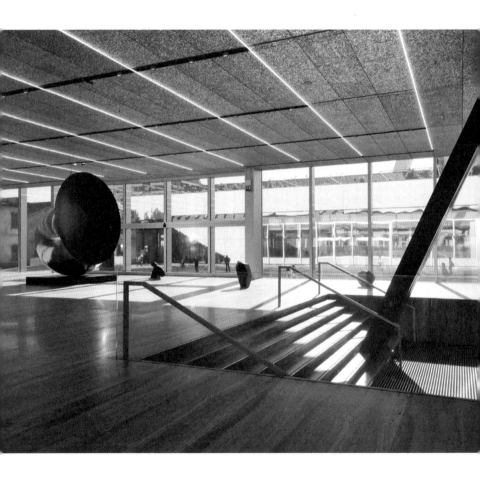

프라다 재단

Largo Isarco, 2, 20139 Milano

프라다의 밀라노 본사로, 밀라노 중심에서 대중교통으로 20분 정도 소요된다. 시간대별로 관람객을 제한하니 방문 전에 미리 온라인으로 날짜와 시간을 예약하기를 추천한다. 전체 부지는 7개의 건물과 새로운 구조물 3개 동으로 구성되어 있는데 그중 웨스 앤더슨이 디자인한 바 루체는 재단 입구에 들어서자마자 바로 만날 수 있다.

프라다 재단이 10시에 문을 여는 반면 바 루체는 1시간 먼저 문을 열기 때문에 일찍 도착했다면 카페에서 커피를 한잔해도 좋다. 커피와 음식이 맛있기로 유명한 이탈리아인 만큼 모든 메뉴가 다 후회 없다. 바 루체는 프라다 재단의 작은 일부일 뿐이라고 할 수 있으며, 프라다 재단 곳곳에 세련미가 묻어 있으니 구석구석 둘러보아야 한다. 나 또한 바 루체에서 하염없이 시간을 보내다 관람 시간을 놓쳐 다음 날 다시 방문한 경험이 있다. 언제 들러도 멋진 작품과 공간을 만날 수 있으며 어디에서 사진을 찍더라도 모두 예술이 되는 곳이다.

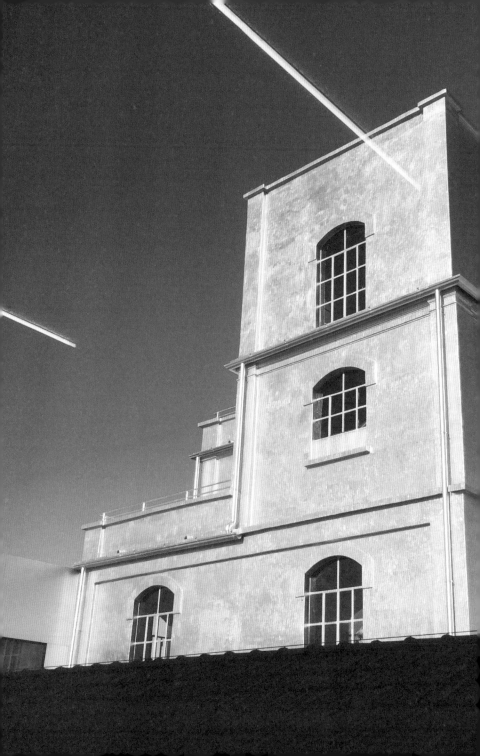

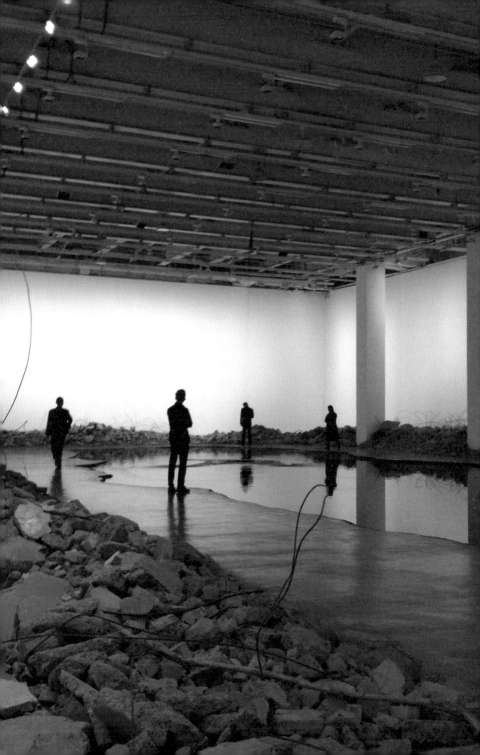

상상도 못 한 대륙의 스케일

상하이 당대예술박물관(Power Station of Art, Shanghai)

유학 시절 뉴욕에서 리먼 브라더스 사태가 터지고 경제위기가 닥쳤을 당시, 여러 친구가 상하이와 홍콩, 싱가포르에서 일자리를 잡았다. 국제적인 규모의 프로젝트를 진행하고 임금은 뉴욕에 버금가는, 오히려 상회하는 제안을 받은 친구들이 상당수 뉴욕에서 상하이로 이주했다. 그러나 중국어로 제대로 된 인사조차 하지 못하는 내게 중국은 지리적으로는 가깝지만 멀고도 먼 나라였다. 그래서인지 중국으로 휴가를 가는 일 같은 건 생각해보지도 않았는데 친구를 만나러 상하이에 가는 길은 예상보다 훨씬 쉽고 간단했다. 인천에서 오전에 비행기를 타면 상하이의 작은 유럽이라 불리는 프랑스 조계지의 근사한 레스토랑에서 친구와 점심을 함께할 수 있었다.

10월의 청명한 가을 하늘 아래 가로수길을 따라 아기자기하게 늘어선 유럽풍 건물들은 흡사 중국이 아닌 유럽의 소도시에 온 것 같은 기분을 자아냈다. 친구가 잠시 오후 업무를 보러 회사로 들어간 사이, 나는

주변의 갤러리와 미술관을 돌아보기로 하다가 상하이 당대예술박물관 (이하 PSA)을 발견했다. 중국 최초의 국영 현대미술관인 PSA는 상하이를 런던과 파리, 뉴욕과 같은 예술 중심 도시로 만들기 위한 계획의 일환으로 2012년 설립되었다. 런던 테이트 모던을 모델로 해, 옛 발전소 시설을 상하이 정부가 미술관으로 개보수한 결과물이다. 이번 휴가만큼은 어떤 미술 활동도 하지 않겠다고 다짐했지만 황푸강 변 발전소를 개조한 미술관이라니, 너무나 흥미롭지 않은가! 이건 못 참지!

PSA의 로비에 들어서자 나를 맞이한 건 거대한 난파선이었다. 2014년 진행된 차이 구어 치앙(蔡国强)의《9번째 물결(九级浪)》은 대륙의 블록버스터 스케일을 몸소 보여주고 있었다. 동물들로 가득 찬 실제 크기의 난파선이 로비를 점령했고, 1층 안쪽 갤러리에는 미술관 바닥을 무자비하게 파낸 흔적들 사이로 기름 웅덩이를 연상시키는 검은 잉크 호수가 설치되었다. 뉴욕과 서울의 미술관에서 큐레이터로 일하던 나로서도 국제 비엔날레는 물론 어디에서도 보지 못했던 설치 규모에 어안이 벙벙해질 정도로 충격을 받았다. '이게 어떻게 가능하지?'라고 혼자 되뇌면서도 압도적이고 거대한 규모의 전시가 선사하는 즐거움으로 입가의 미소를 숨길 수 없었다. 테이트 모던의 터빈 홀보다 세련됨은 부족하지만 마치 살아 숨 쉬는 듯한 날것의 공간과 과감한 작품이 주는 특별함을 세계 어디에서 찾아볼 수 있을까? 차이 구어 치앙의 작업은 다른 어떤 곳에서보다 빛나고 또 빛났다. 실제 황푸강에서 이루어진 퍼포먼스를 상영하는 미디어실에 이르러서는 "중국이니 가능하다"는 말이 절로 튀어나왔다.

넓은 전시실에 별도의 벽이나 칸막이 하나 없이 멀찍이 떨어져 설치된 여러 대의 프로젝터를 통해 상영되는 영상들은 각기 다른 장소에서 벌어진 연속된 불꽃놀이의 시퀀스를 독립적이지만 연속적이고 총체적인 하나의 작품으로 보여주고 있었다. 지금까지 전시 디자이너로 일하면서 영상 설치에 관해 가진 모든 고정관념이 깨지는 순간이었다. 그만큼 규모는 모든 것을 새롭게 해석했다. 전시장 문이 개방되어 있지만 스크린까지의 거리가 멀다보니 빛은 거의 들어오지 않았고, 별도의 가림막 없이 서로 멀찍이 떨어진 곳에서 나오는 영상들의 사운드도 섞일 염려가 없었다. 실로 대형 설치가 주를 이루는 비엔날레에서도 찾아보기 힘든 광경이었다. 마치 올림픽 경기장의 운동장에서 벌어지는 여러 육상경기를 동시에 감상하는 듯한 장면은 그저 놀라울 따름이었다. 그렇게 전시장 전체에서 입을 다물 수 없는 자극이 계속되었고 모든 것에 매료되었다. 결국 나는 어둑어둑한 저녁이 되어서야 겨우 미술관을 떠날 수 있었다.

그날 이후 상하이에서 만난 것들은 내 생각과는 너무나 다르게 느껴졌다. 자전거를 타고 활기차게 거리를 누비는 사람들과, 전통적이고 이국적인 모습이 혼재하며 미래적이고 세련된 도시의 풍경이 끊임없이 나를 자극했다. 도시 전체에 넘치는 밝고 긍정적인 에너지가 여행 내내 내 안에도 가득했다. 그리고 무엇보다 처음 방문했던 PSA의 강렬한 인상은 상하이에 머무는 내내 계속해서 마음속에서 잊히지 않았다. 누구든 그 공간과 전시에서 빠져나오기란 어려운 일이었을 것이다. 나는 문화예술

이 도시 전체의 인상과 기억을 좌우할 수 있음을 PSA에서 경험했다. 돌아오는 비행기에서 많은 생각에 잠겼다. 서울이 세계적인 문화예술의 도시로 인정받기 위해서 우리는 앞으로 어떤 전시를 만들어나가야 하는 걸까?

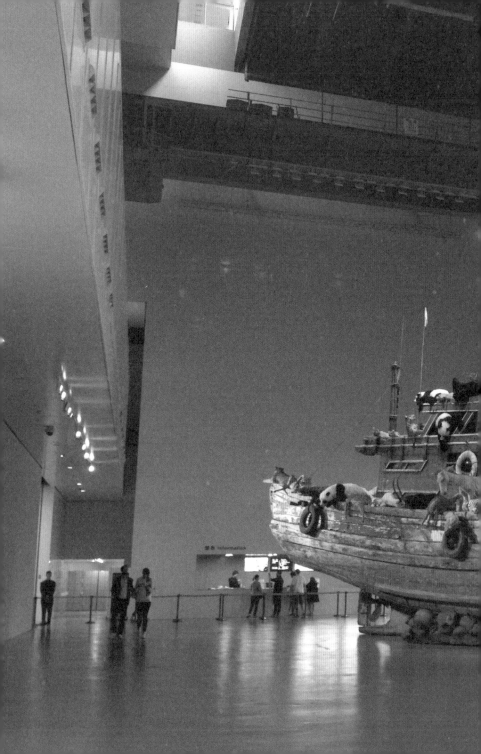

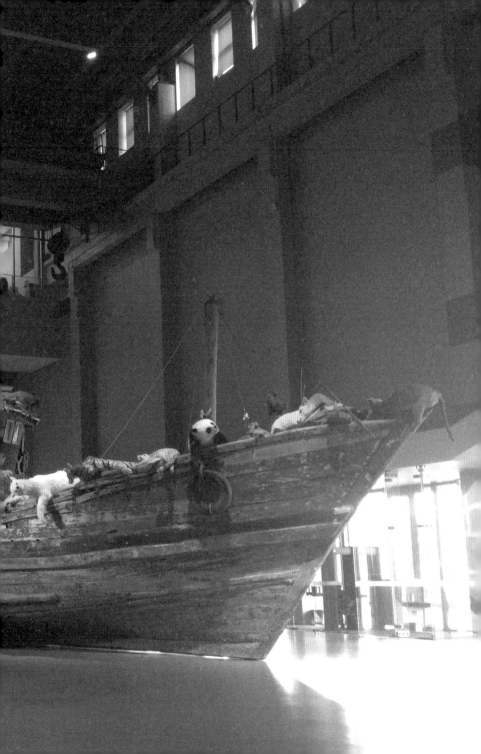

상하이 당대예술박물관

678 Miaojiang Road, Huangpu District, Shanghai

PSA는 2010년 개최된 상하이 엑스포 부지 내에 자리한 미술관으로, 2012년 개관했으며 상하이 비엔날레가 개최되는 곳이기도 하다. 주변 지하철역에서 1킬로미터 정도 떨어져 있으며, 도보로 약 5분 거리에 버스 정류장이 위치해 접근이 편리하다. 상하이의 시내버스 체계도 한국과 비슷해서 몇 번 타다보면 그리 어렵지 않게 이용할 수 있다.

PSA는 중국에서 현대미술을 본격적으로 다루는 몇 안 되는 미술관이다보니 전 세계가 주목하는 중국의 주요 전시가 열린다. 2017년에는 서울에서 열린 까르띠에 현대미술재단 소장품전《하이라이트》가 그대로 중국으로 옮겨져 PSA에서 열리기도 했다. 미술관은 거대한 규모를 자랑하는데, 약 1만 5,000 제곱미터에 이르는 현대미술 전시 공간은 어디에서도 보기 힘든 작업을 가능하게 하는 새로운 예술의 중요한 동력이 된다. 미술관을 상징하는 165미터의 높은 굴뚝은 마치 아직도 연기가 피어날 것만 같다.

미술관 북쪽으로 상하이의 주요 관광지와 부티크 호텔, 바 등이 위치하며 프랑스 조계지와도 멀지 않아 모두 함께 즐길 수 있다. 황푸강 변을 따라 북쪽으로 늘어선 경치를 감상하는 것도 즐거운 경험이 된다.

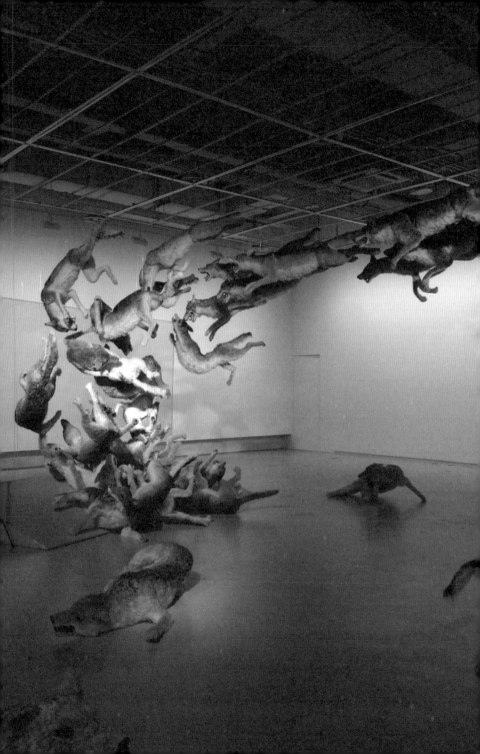

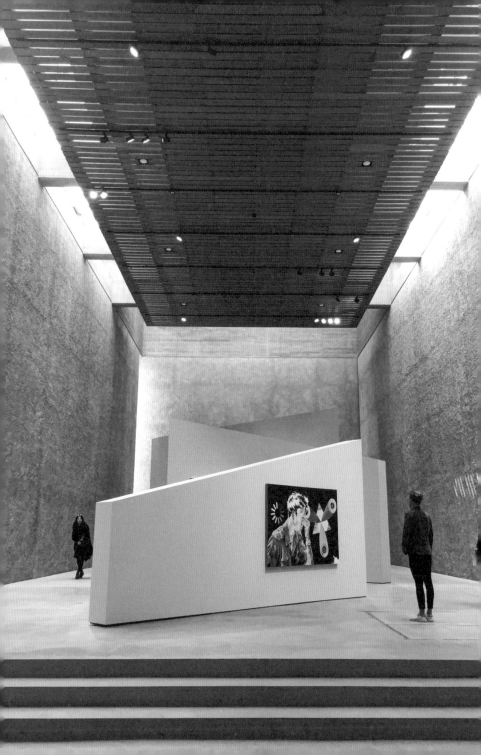

우리가 매주 갤러리에 가야 하는 이유

쾨니히 갤러리(König Galerie, Berlin)

주말의 미술관은 늘 사람들로 북적인다. 전시장에서 예술 작품을 감상하며 휴일을 보내는 취미를 가진 사람들이 적지 않은 탓이다. 나는 미술관에서 일할 때도 쉬는 날에는 다른 전시장을 찾을 계획을 세우곤 했다. 비종교인인 나로서는 이것이 흡사 기독교인들이 매주 교회에 가는 행위와 비슷하지 않을까 싶기도 했다. 그리고 그곳에서 좋은 예술 작품을 마주할 때, 가끔 그것이 현실과 괴리된 어떤 특별한 감정과 경험을 선사한다는 느낌을 받았다. 어쩌면 종교가 우리에게 주는 성스러운 감정과 유사할지도 모른다는 생각이 들 정도로 말이다. 실제로 우리는 종종 작품을 감상하기 위해 미술관 대신 교회나 성당, 절, 사원 등을 찾는다. 바티칸의 시스티나 성당이나 캄보디아 앙코르와트 같은 장소를 향하는 발길이 1년 내내 끊이지 않는 이유는 종교를 넘어 그 안에 담긴 예술에 대한 열망 때문일 것이다. 사실 오래전부터 예술은 종교와 떼려야 뗄 수 없는 밀접한 관계를 맺었고 늘 우리 곁에 함께해왔다.

쾨니히 갤러리도 마찬가지다. 이곳을 지도에서 검색하면 베를린 중심부에 위치한 오래된 교회 건물이 나온다. 독일의 전후 도시계획에 기반한 현대적이고 단조로운 주거단지 한가운데에, 마찬가지로 튀지 않는 근대건축의 박스형 콘크리트로 지어진 건물이 주변과 묘한 조화를 이루며 우뚝 서 있다. 1960년대 중반 건축가 베르너 뒤트만(Werner Düttmann)의 설계로 만들어진 아그네스 교회는 화려하게 자신을 드러내는 여타 종교 건물과는 달리 이를 알아차리기 어려울 만큼 장식을 배제한 소박하고 단조로운 기하학적 공간의 조합으로 이루어졌다. 하지만 주변과 조화롭게 어울리는 것과는 별개로 건물에 가까워질수록 거칠고 육중한 질감을 드러내며 위풍당당하고 압도적인 에너지를 강력하게 내뿜는다. 이제는 사라진 십자가가 매달려 있던 20미터 높이의 타워 또한 여전히 상징적이다.

이 건물은 종교적 장소일 뿐 아니라 전후 독일의 커뮤니티 시설로서의 역할에도 충실하게 지어졌다. 예배당과 분리된 보육원과 식당은 아름다운 정원을 중심으로 정갈하게 배치되어 주변 건물과도 이질감이 느껴지지 않는다. 그리고 일상적인 삶의 공간에 조화롭게 스며듦으로써 도시 공동체를 더욱더 견고하게 만드는 장소로서 기능했다. 이곳의 오래된 로마네스크 양식의 신비로운 분위기는 방문객에게 여전히 특별한 감동을 선사하며 현대건축에서 발견하기 힘든 성스러움 역시 곳곳에 녹아들어 있다. 건물의 입구를 지나 로비에 들어서면 어둑하고 조용한 공간의 틈새로 곳곳을 비추는 빛줄기를 따라 예술 작품이 우리를 맞이한다.

쾨니히 갤러리가 처음부터 아그네스 교회에 자리한 것은 아니다. 교구의 신자들 수가 감소함에 따라 2005년 아그네스 교회의 본당 활동이 보니파티우스 교회로 옮겨졌고 2011년 결국 문을 닫았다. 그 후 2012년, 요한 쾨니히(Johann König)와 리나 쾨니히(Lena König)가 베를린 대교구로부터 빈 교회를 100여 년간 임대해 3년 동안의 개보수를 거쳐 갤러리로 변모시켜 2015년 오픈했다. 건축가 아르노 브란들후버(Arno Brandlhuber)는 거친 표면의 기존 건물을 최대한으로 보존하면서 새로운 슬래브를 추가하는 형식으로 공간의 수직 규모를 새롭게 재조정했다. 그는 기존 교회 건물 벽에 의지하지 않는 최소 침습의 독립적인 구조로 슬래브를 추가하기 위하여 이를 지지하는 20개의 기둥을 별도로 세웠다. 덕분에 높은 교회 회랑이 수직적으로 분절되며 1~2층 갤러리와 창고, 입구가 새롭게 만들어졌다. 독립된 슬래브 자체에 갤러리에 필요한 전기와 배선 등 모든 설비가 포함되어 있어 새로운 공간을 위한 시설을 별도로 추가할 필요도 없었다. 무엇보다 2층은 그 비율과 형태가 더할 나위 없이 완벽한 전시실로 재탄생했다. 하지만 전시장 뒤편과 상부의 긴 창에서 들어오는 줄무늬 패턴의 빛은 대리석이 아닌 울퉁불퉁한 노출 콘크리트와 시멘트 표면을 입체적으로 비추며 여전히 교회 건물이 주는 성스러운 분위기를 자아낸다. 이곳에서 대체 어떤 예술 작품이 특별하지 않을 수 있을까?

전시는 그 특성상 실제 활동이 이루어지는 공간에 큰 영향을 받는다. 이는 모든 전시에서 예술 작품은 반드시 공간과 상호작용한다는 의미이

기도 하다. 작품은 설치되는 장소에 따라 인상과 해석이 달라지게 된다. 1800년대 중반부터 전시에서 작품의 배치와 설치에 대한 연구가 계속되어왔지만, 많은 갤러리가 여전히 화이트 큐브 전시 전략을 기본으로 작품의 서사 외에 모든 맥락의 개입을 불허하는 공간을 표준으로 삼는다. 그림자조차 허용하지 않는 매끈하고 중성적인 공간은 고가의 작품들을 선보이는 가장 완벽한 세팅으로 여겨진다. 하지만 쾨니히 갤러리가 선택한 이 역사적인 공간이 예술가는 물론 관람객에게도 무한한 잠재력을 지닌 예술 활동의 새로운 감각적 도전이 된다는 사실은 틀림없다.

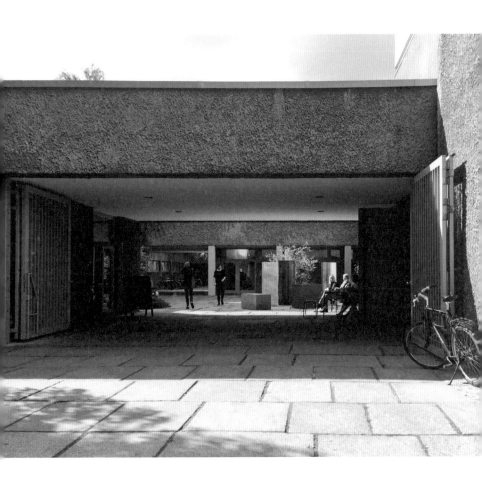

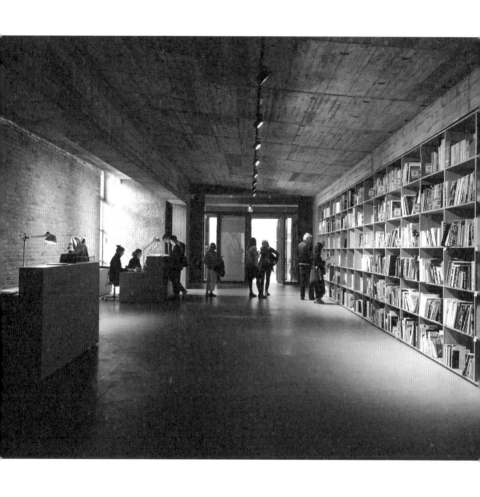

쾨니히 갤러리

Johann König GmbH, Alexandrinenstr. 118−121, 10969 Berlin

베를린 남쪽에 위치한 쾨니히 갤러리는 주거단지 안에 위치한다. 브루탈리
즘(Brutalism) 양식의 거친 콘크리트 표면은 거리의 울창한 나무들과 자연스러
운 조화를 이룬다. 얼핏 성당 건물인가 하고 지나칠 수 있지만 쾨니히 갤러
리에 들어서는 순간 예술이 종교가 되는 장면을 맞닥뜨리게 된다. 철제 계단
을 이용해 올라가야 하는 종탑 내부의 공간에도 전시가 연속된다.

작지만 따뜻한 커피를 마실 카페가 외부에 있고 정원에서도 조각작품이 전
시 중이다. 가까운 지하철역에서 약 700미터 떨어져 있으며 버스 정류장도
가깝다. 주변에 크고 작은 갤러리와 미술관이 많아 함께 둘러보기 좋다. 우
리에게 잘 알려진 베를린 유대인 박물관과 베를린 주립미술관도 절대 놓쳐
서는 안 된다.

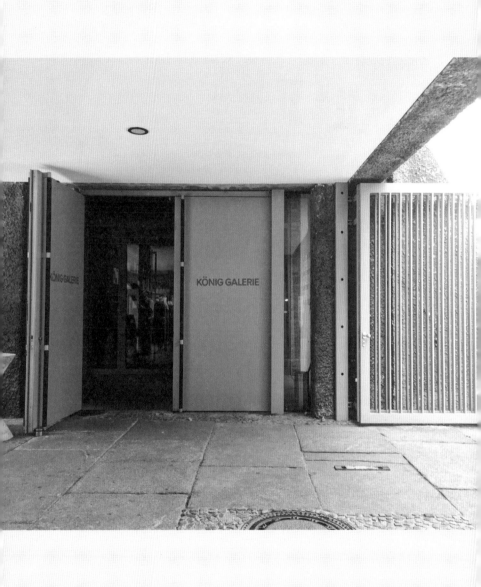

작품을 구매하고 싶어지는 순간

마리안 굿맨 갤러리(Marian Goodman Gallery, Paris)

오래된 건물의 아름다운 파사드가 매력적인 파리 마레 지구는 다양한 가게와 갤러리가 즐비하다. 눈에 띄는 간판 대신 상점들의 개성 가득한 파사드가 조화롭게 늘어선 거리에서 눈을 뗄 수 없게 만든다. 화려하진 않지만 세심하게 디자인된 작은 공간들은 세계 각지에서 몰려드는 방문객들로 언제나 북적인다. 그 가운데 마레의 갤러리들은 관심을 두고 찾지 않으면 그 존재를 알 수 없을 만큼 조용하게 그곳을 지키고 있다.

1999년, 파리 3구에 자리를 잡은 마리안 굿맨 갤러리는 거리를 걷는 일반 방문객들이 찾기 어려운 구조로 되어 있다. 간판이 없는 것은 물론, 외부로 전혀 드러나지 않기 때문에 처음 방문하는 사람들은 쉽게 헤맨다. 커다란 아치 아래 굳게 닫힌, 사람 키의 두 배는 족히 넘어 보이는 육중한 대문은 벨을 누른다고 해서 아무에게나 쉽사리 열리지 않을 것만 같다. 건물 앞에서 갤러리 이름이 작게 적힌 벨을 누르고 갤러리스트에게 방문 의사를 전달하면 낮고 둔탁한 음을 내며 단단한 문이 열리고 아

름답고 조용하며 독립된 정원 풍경이 펼쳐진다. 깨끗하게 정리된 안뜰로 들어서면 거리에서 들리던 소음이 완벽하게 사라지면서 마치 몇백 년 전의 아주 사적인 공간에 초대받은 듯한 특별한 느낌을 받게 된다.

갤러리가 자리한 이 몽모르 호텔(Hôtel de Montmor)이라는 이름의 건물은 17세기 초 재무장관의 저택으로 화려하게 지어졌다. 1641년 건물을 상속받은 재무장관의 아들 앙리 루이 드 몽모르(Henri-Louis de Montmort)는 예술 애호가이자 교양 있는 문필가였다. 예술과 과학을 장려하던 주인의 성향에 따라 수학자, 철학자, 천문학자 및 물리학자 등의 당대 저명한 과학 엘리트들이 이곳에서 오랜 기간 머물렀다. 또한 프랑스의 유명한 문학가인 몰리에르(Molière)가 공연이 금지된 작품 『타르튀프(Le Tartuffe)』를 이곳에서 처음으로 낭독한 역사가 있다. 프랑스 혁명을 거쳐 마레 지구의 많은 다른 건물과 마찬가지로 19세기에는 양초 공장으로 사용되었는데 파리시는 1925년에 이르러서야 이를 역사적 기념물(Monument historique)로 지정했다. 1999년 건물이 원형에 가깝게 복원되고 새롭게 오픈하면서 마리안 굿맨 갤러리는 여기에 둥지를 틀었다. 갤러리 이름이 정갈하게 각인된 금색 명판이 이것이 갤러리 건물임을 유일하게 보여준다.

하얀 유리문을 열고 들어가면 거대하고 화려한 외관과는 다르게 장식을 배제한 최소한의 리셉션 공간이 손님을 맞는다. 화이트 큐브 정원과 맞닿아 나란히 배치된 커다란 아치형 창문은 실내에서도 건물 안뜰의 분위기를 고스란히 느낄 수 있게 한다. 실내 중앙의 대형 천창을 통해 들어오는 밝은 빛을 가득 머금은 갤러리 내부는 자연광과 인공조명이 환

상적인 조화를 이룬다. 이곳은 어떤 작품을 전시해도 어울리지 않고는 못 배길 만큼 중립적인 공기가 흐른다. 상업 갤러리의 주된 목적인 판매를 위해서 선행되는 공간적 조건은 분명 작품이 가장 효과적이고 아름답게 본질을 드러낼 수 있도록 만드는 것일 테다. 자연스러운 빛이 어우러진 공간에 놓인 작품은 고객이 실제 작품을 구매해 완벽한 화이트 큐브가 아닌 자신만의 공간에 걸었을 때의 모습을 상상하게 만든다.

종종 주변에서 갤러리 방문이 어렵게 느껴진다는 이야기를 듣는다. 방문객에게 너무 무심한 나머지 왠지 모를 불편함이 느껴지거나 마치 초대받지 않은 손님이 된 듯한 기분이 든다고 말한다. 갤러리와 미술관은 그 목적과 운영 방식이 판이하게 다르다보니 미술관에서의 전시 경험을 떠올리는 사람들은 때로 불편함을 느낄 수 있다. 사립으로 운영되는 갤러리는 미술관만큼 규모가 크지 않으며 판매를 주요 목적으로 하는 곳이 많다. 그럼에도 일반 상점처럼 공간을 찾는 모든 사람을 직접적인 고객으로 여기지 않아 입구에서부터 적극적인 응대를 기대한다면 실망할 수 있다. 하지만 많은 갤러리가 자유롭게 작품을 감상하도록 누구에게나 개방한다는 점을 깨닫는다면, 갤러리는 아무런 방해도 없는 가장 최적의 작품 감상 공간이 되기도 한다.

주요 갤러리들에서는 일반적으로 우리가 생각하는 명품보다 대부분 비싼, 세상에 하나밖에 없는 귀한 작품들을 판다. 갤러리는 작품을 판매하기 위한 그들만의 전략과 노하우를 갖추고 있으며, 어느 명품 매장보다도 전시에 적지 않은 비용과 노력을 들인다. 이들은 임대료가 비싼 지

역에서 역사적인 건물을 임대하거나 더 큰 비용을 들여 갤러리가 추구하는 방향에 맞춰 직접 건물을 짓기도 한다. 또한 작품을 완벽하게 선보이기 위해 미술관에서도 사용하기 어려운 값비싼 조명이나 재료를 과감하게 구매한다. 경우에 따라 전시를 개최할 때 만드는 카탈로그와 관련 제작물들까지 상상하기 힘들 만큼 높은 완성도로 선보인다.

　우리가 예술 작품을 구매하는 까닭은 다른 무엇보다 그 가치를 높게 평가하기 때문일 것이다. 장소와 공간의 역사, 그리고 그것이 이어져 만들어진 현재는 쉽게 이루기 힘들고, 그 무엇보다 중요하다. 400년 전 예술가와 과학자, 문학가들이 모여 자유롭게 교류하고 활동하던 공간에서 작품을 선보인다는 사실은 다른 어떤 갤러리 공간과도 크게 차별화된다. 전 세계의 유명 갤러리들이 뉴욕과 런던, 파리의 유서 깊은 장소에서 갤러리를 오픈하는 이유도 마찬가지일 듯하다. 마리안 굿맨 갤러리가 택한 건물은 단순히 방문하기 어렵고 불편한, 높은 장벽으로 방문객들을 가로막는 공간이 아니다. 그렇기에 우리는 오늘도 장소와 환경, 그 안에 내재한 공간적 서사가 작품에 더하는 의미와 가치에 대해 고심해봐야 한다.

마리안 굿맨 갤러리

79 & 66 rue du Temple, 75003 Paris

파리의 중심부에 위치한 마레 지구는 세계에서 가장 세련되고 트렌디한 지역으로 손꼽힌다. 유명 갤러리와 브랜드 숍이 모여 유행을 선도하지만 거리는 파리의 역사적인 모습을 유지하는 17세기 개인 저택들과 오래된 건물들로 가득하다.

마레의 시작과도 같은 파리 시청(Hotel de Ville)에서 500미터밖에 떨어지지 않은 마리안 굿맨 갤러리의 굳게 닫힌 거대한 나무 문은 방문객을 망설이게 만들곤 한다. 하지만 고민하지 말고 갤러리의 이름이 적힌 벨을 눌러 방문하길 추천한다. 근처에서는 갤러리 서점이 운영 중인데, 이곳은 길가를 향해 열려 있고 안쪽으로는 작은 전시장도 마련되어 있으니 함께 둘러보자.

마리안 굿맨 갤러리 주변에는 피카소 미술관을 비롯해 퐁피두 센터, 페로탕 갤러리 등 파리의 주요 예술 스폿들이 있어 이 장소들을 놓쳐서는 안 된다. 특히 예쁜 에코백으로도 유명한 Ofr과 갤러리스트 이봉 랑베르(Yvon Lambert)가 운영하는 서점은 꼭 들러야 한다. 세계에서 가장 아름다운 책과 아트 프린트, 작은 소품들을 컬렉션할 수 있는 장소다. 그 외에도 감각적인 소품샵인 메르시(Merci) 스토어나 마리아쥬 프레르(Mariage Freres) 매장에 들러 디저트와 차를 즐기며 시간을 보내는 것도 좋다.

아티스트의 특별한 작업실

아우펑 예술촌(Cattle Depot Artist Village, Hong Kong)

예술가의 스튜디오를 방문하는 일은 늘 설렌다. 스튜디오는 작품이 창조되는 곳이자 예술가들이 오랜 시간을 보내며 영감을 받고 성장해나 가는 공간이기도 하다. 개인 작업실을 둔 예술가도 많지만 보통 젊은 작가들은 작품 제작에 용이한 장소를 구하기 어려워 국내외 미술관 혹은 다양한 예술기관들에서 운영하는 레지던시 프로그램에 참여한다. 레지던시는 일반적으로 상반기와 하반기로 나누어 오픈 스튜디오를 운영하는데, 이 시기에는 예술가들의 작업 공간에 자유롭게 방문할 수 있고 그들과 대화를 나누며 시간을 보낼 기회가 주어지기도 한다. 큐레이터나 평론가, 컬렉터 등 미술계 종사자들이 주로 찾지만, 최근에는 예술에 관심이 많은 일반 관람객들의 방문도 이어지고 있다. 또한 여러 명의 예술가가 머무는 대형 레지던시에서는 오픈 스튜디오가 운영되는 기간에 함께 전시를 기획하거나 공연과 프로그램 같은 다양한 이벤트를 열어 더욱 적극적인 교류 활동을 지원한다.

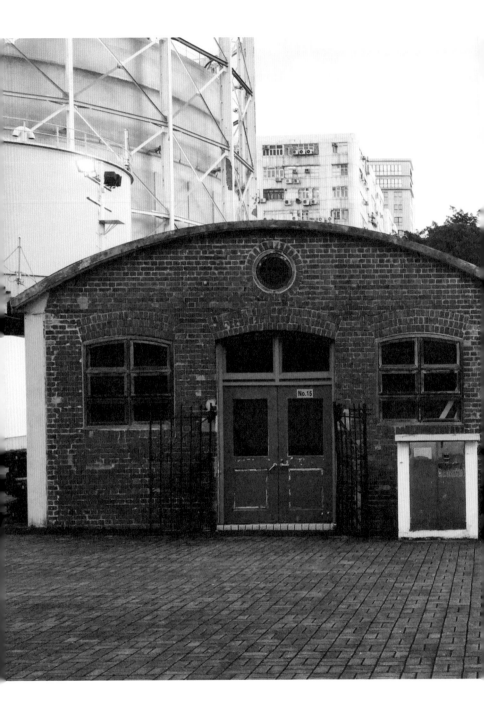

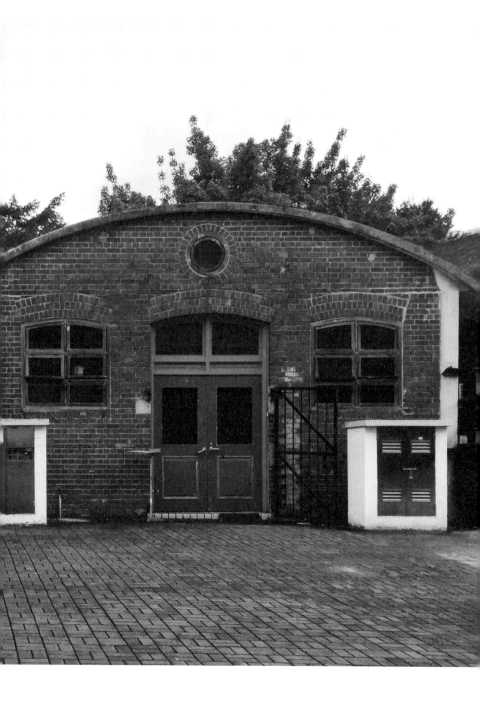

레지던시는 운영을 담당하는 기관의 성격에 따라 위치와 규모, 입주할 예술가들이 결정된다. 일부 레지던시는 유서 깊은 지역이나 임대료가 높아 예술가들이 쉽게 접근하기 어려운 도심 한가운데 위치해 그들에게 새로운 시각과 기회를 제공한다. 하지만 대부분은 충분한 공간 확보를 위해 도심 주변이나 임시로 비어 있는 개발예정구역에 들어서곤 한다. 마찬가지로 개별적으로 스튜디오를 운영하는 많은 예술가도 임대료가 저렴하고 넉넉한 장소를 찾는데, 이들은 종종 젠트리피케이션의 피해자가 되기도 한다. 도심 인근의 낙후된 곳에 자리를 잡은 예술가들이 지역에 활기를 불어넣으면서 오히려 높아진 임대료로 내쫓기는 역설적인 현상이 발생하는 것이다. 지역 활성화 전략과 정책에 예술 콘텐츠가 포함되는 일이 많은데 이를 마냥 긍정적으로만 바라볼 수 없는 이유이기도 하다.

홍콩은 살인적인 물가와 세계 어떤 도시보다도 비싼 임대료로 악명높다. 홍콩에 방문할 때마다 나는 거대한 산업단지와 오래된 주거지역이 혼재된 복잡한 시공간에 어지러움을 느끼곤 한다. 홍콩의 예술기관들이 자리 잡은 공간들도 그만큼 다채로운 면모를 보인다. 엄청난 자본금을 바탕으로 고층 빌딩의 대형 스튜디오 안에 회의실, 레지던스, 사무실을 갖춘 대규모 고급 공간에서부터 낡고 오래된 공장형 건물과 옛 관공서까지 여러 장소에서 활동을 전개해나가는 모습을 볼 수 있다. 예술가들에 따라 다르겠지만 실험적이고 파격적인 작업을 하는 젊은 예술가 그룹은 작품의 성격처럼 주로 아무도 상상하지 못한 장소에 자리를 잡

고 활동하기도 한다.

　아우펑 예술촌은 1908년에 지어진 가축 검역소이자 도축장으로, 홍콩 정부의 관리하에 1999년까지 운영되었다. 하지만 주변 지역이 점차 발전하고 주거지역이 늘어나면서 위생상의 문제로 폐쇄되었고, 해당 공간은 역사를 지닌 유적지로 지정되고 도축장은 다른 지역으로 이전되었다. 붉은 벽돌로 지어진 오래된 단층 건물에 늘어선 스튜디오들은 문화유산답게 외벽과 창틀, 문틀 하나하나 예전의 모습을 유지해 바로 옆의 도시가스 공장 시설과 대조된다. 하지만 이곳을 사용하는 작가들의 흔적이 자유분방하게 건물 이곳저곳에 드러나 있다. 그중에도 붉은 건물 외관과 대비를 이루는 초록의 식물 화분들이 눈길을 끄는데 자칫 삭막하고 어두워질 수 있는 공간을 보다 밝고 생기 넘치는 에너지로 채우고자 하는 활동이 아닐까 하는 생각이 들었다. 오픈 스튜디오가 열리는 기간이나 개방일이 아님에도 일부 공간은 전시를 위한 장소로 이용되는데 내부에는 도축장으로 쓰일 때 사용된 시설들이 일부 그대로 남아 여전히 공간 고유의 강한 정체성을 드러내고 있었다. 이 옛 도축장은 특수한 목적의 공간이 내뿜는 기이한 분위기와 약 100여 년 전에 지어진 역사적 건물에서 작업이 가능하다는 점에서, 실제로는 사용하기에 불편함에도 홍콩의 젊은 예술가들에게 큰 인기를 끌고 있다.

　한 도시에서 만나리라고 생각하기 어려울 만큼 다양한 장면을 계속해서 마주하게 되는 홍콩 같은 도시에서는 예술 활동이 이루어지는 복합적인 공간들에 관해 끊임없이 생각하게 된다. 특히 예술가가 작품을 창

조하는 장소와 전시하고 선보이는 공간 사이에 존재하는 메우기 힘든 간극에 대해서 말이다. 과연 예술가의 시각적 공간성이 지닌 의미는 어디까지 유지되고 변형될 수 있는 걸까? 그리고 이는 결국 '전시 디자이너로서 나는 어떤 태도로 작품을 대해야 하는가?'라는 멈추지 않는 질문으로 부메랑처럼 돌아온다.

아우펑 예술촌

63 Ma Tau Kok Road, To Kwa Wan, Kowloon, Hong Kong

아우펑 예술촌은 중국에서 건너온 난민들이 모여 사는 곳과 상업·산업 지역이 뒤섞인, 홍콩에서도 매우 혼잡한 주룽(九龍) 지역에 위치한다. 하지만 지하철과 버스가 근처까지 운행해 찾아가는 길이 어렵지 않다. 예술촌은 오전 10시부터 문을 여는데 마을 내부에 있는 작가들의 작품을 소개하는 전시장(1a space)은 상시 관람이 가능하다.

홍콩은 인천에서 비행기로 3시간 반이면 도착하는, 비교적 가까운 거리에서 수준 높은 예술 작품을 감상할 수 있는 도시다. 매년 '아트 바젤 홍콩'이 열릴 때면 컬렉터와 딜러, 큐레이터, 예술가들이 모두 그곳을 향한다. 아우펑 예술촌과 마찬가지로 유서 깊은 역사적 건물들을 리모델링해 예술 공간으로 운영하는 특색있는 장소들이 많아 전 세계에서 방문하는 예술 종사자들은 물론 관광객들의 관심을 한 몸에 받는다. 췬완(荃灣) 지역의 과거 1960년대 섬유 공장이던 오일 스트리트 아트 스페이스는 옛 홍콩 왕립 요트클럽의 클럽하우스 건물을 전시장으로 개조해 공개한 매력적인 장소이니 놓치지 말 것.

미술관에서 살고 싶은 사람들

뮤지엄 산(Museum SAN, Wonju)

드라마를 보다보면 현실 속 미술관이 재벌들이 운영하는 고급 갤러리나 미술관으로 등장하는 모습을 종종 접하게 된다. 실제로 꽤 많은 기업이 문화재단을 설립해 미술관을 운영하고, 사주 일가가 그 운영의 주체가 되는 경우도 많다. 서양에는 오래전부터 명문 귀족들이 문화예술을 후원하는 전통이 있으며, 세계적인 기업들 또한 사회공헌 예산을 문화예술 분야에 배정해 운영해왔다. 하지만 예술을 후원한다는 이미지는 그 뒤에 감춰진 더러운 비리나 실추된 명예를 회복하기 위한 수단으로 이용된다는 비판을 받기도 했다.

드라마에나 나올 법한 이야기지만 국내에서도 2000년대 중반 미술관과 갤러리가 재벌의 불법자금 세탁 창구로 이용된 사건이 언론에 대서특필되면서 그 안에서 벌어지는 일들에 대중의 이목이 집중되었다. 이와 같은 관심은 여러 매체를 통해 재생산되면서 돈, 권력과 관련된 미술관의 이미지를 만들어냈고 사람들이 큐레이터와 갤러리스트라는 직업

에 편견을 갖게 했다. 하지만 영화와 드라마, 다큐멘터리 등에 등장하는 화이트 큐브의 고급스러운 공간과 아름다운 작품들만큼은 누구나 원하는 선망의 대상을 상징한다는 데 의심의 여지가 없었다.

2021년 방영된 주말드라마 〈마인〉에도 실제 미술관이 등장했다. 바로 안도 다다오(Ando Tadao)가 설계한 건물과 제임스 터렐(James Turrell)의 설치작품으로 유명한 뮤지엄 산이다. 뮤지엄 산은 천혜의 자연환경과 건물, 조형작품들이 함께 어우러진 공간으로 이미 여러 번 매체에 소개되었다. 그러나 드라마에서 그곳은 미술관이 아닌 재벌이 생활하는 저택으로 등장해 무척이나 흥미로웠다. 아무리 재벌가가 거대한 사유지에서 부유한 생활을 영유한다는 설정이라고 해도 실제 강원도 원주의 산속에 미술관으로 설계 및 사용되는 건물을 주거용으로 탈바꿈한다는 것이 과연 설득력 있을지 궁금증을 자아냈다. 미술관 공간이 암시하는 상류층 라이프 스타일이란 무엇일까?

뮤지엄 산은 한솔문화재단이 2013년 문을 연 종합 미술관이다. 개관 당시부터 소장품이나 전시보다는, 아름다운 산으로 둘러싸인 700미터에 이르는 대형 부지 위에 세워진 조각 같은 건물들과 정원으로 화제가 되었다. 특히 미술관 본관으로 진입하는 워터가든 위를 가로지르는 알렉산더 리버만(Alexander Liberman)의 거대한 붉은 조각작품 〈아치웨이(Archway)〉는 미술관을 대표하는 상징적인 장면을 만들어낸다. 수면 위로 비치는 건물과 풍경은 미술관이 마치 물 위에 떠 있는 듯한 착각을 불러일으키며 이곳을 방문하는 관람객에게 특별한 기억을 선사한다. 이처럼 세상

과는 완벽하게 단절된 듯이 절제된 신비로운 미를 지닌 뮤지엄 산이 드라마를 통해 드러내는 상류층 라이프 스타일은 기존 미디어에서 부와 권력을 표현하던 화려하고 사치스러운 공간의 대척점에 있다는 점이 흥미롭다.

여기에서 더 주목할 만한 부분은 일반 관람객에게 공개되는 공적 공간으로서의 미술관이 비밀스럽고 사적인 재벌들의 사유 공간으로 미디어에서 소비된다는 사실이다. 예전에는 상류층의 공간을 표현하기 위해 대부분 성북동이나 평창동의 저택, 회원제 골프 클럽의 클럽하우스 등 대다수의 사람은 쉽게 접근하기 힘든 공간을 섭외했다. 하지만 뮤지엄 산은 그와 반대다. 드라마 속에서는 재벌 가족 외에 누구도 접근할 수 없는 곳으로 묘사되지만, 실제로는 누구나 언제든지 방문 가능한 열린 공간이라는 점을 다시 한번 생각해볼 만하다. 18세기 말, 프랑스에서 사립 미술관들이 가진 개인적인 성향을 계몽주의에 입각한 공공 공간으로 전환하기 시작한 후로, 미술관은 점점 더 공사의 경계가 허물어지는 방향으로 변모해왔다. 그런데도 오히려 미디어는 여전히 미술관의 이미지를 초월적인 권위를 드러내는 폐쇄적인 장소로 한정시키고 있는지도 모른다.

'뮤지엄 산' 카페의 야외 테라스에 앉아 갓 로스팅한 커피를 마시면서 건물과 주변 풍경을 둘러보노라면 유명한 호텔 커피숍보다도 고급스럽고 수준 높은 서비스를 받고 있다는 생각을 하게 된다. 스톤가든의 명상관에서는 주말마다 요가 수업이 진행되며, 제임스터렐관에서는 한층 더

특별한 공간적인 예술 체험을 관람객에게 제공한다. 기획과 설계 단계에서부터 컬렉션을 위한 전시, 수장 공간뿐 아니라 이곳을 방문하는 일반 관람객들에게 질 높은 서비스를 제공하기 위한 다채로운 공간들로 미술관이 세심하게 디자인되었다는 사실을 미술관 곳곳을 돌아보는 것만으로 쉽게 알 수 있다. 이제 우리는 미술관 내부에서 일어나는 일들을 이미지로만 상상하는 것에 그치지 않고, 미술관이 제공하는 고급문화를 향유할 기회가 누구에게나 열려 있음에 주목해야 한다.

뮤지엄 산

강원도 원주시 지정면 오크밸리 2길 260

뮤지엄 산은 고요한 산속에 있다보니 사계절 내내 미술관에서 감상하는 자연 풍경이 매우 아름답다. 차로는 서울에서 2시간 남짓 소요되는 반면, 대중교통으로 접근하기에는 매우 까다롭다. 시외버스터미널 근처에서 원주 시티 투어 버스를 이용하라는 안내가 있기는 하지만 그곳에서도 1시간 정도가 소요되기 때문에 타 지역에서 대중교통을 이용해 방문하기는 쉽지 않다. 하지만 차를 타고 미술관을 향해 깊은 산속으로 가는 길은 눈부신 자연과 어우러져 뮤지엄 산의 이미지를 그대로 드러낸다.

안도 다다오가 디자인한 건물과 미술관 부지 곳곳에 놓인 조각들이 함께하는 야외 공간은 일반 관람객들의 방문을 이끄는 주요 요소다. 특히 제임스터렐관은 뮤지엄 산을 대표하는 놓칠 수 없는 관람 공간인데 관람객을 소수로 제한하고 있어 사전 예약이 필수다. 특히 봄과 여름에는 일몰 프로그램이 운영되는데 일몰 시간에 제임스터렐관을 관람하는 경험은 어디에서도 느낄 수 없는 특별함을 선사한다. 다양한 종류의 명상 프로그램 및 한솔문화재단만의 판화 공방 프로그램에도 참여할 수 있다.

CHAPTER 4

오늘도 나는 예술과 함께

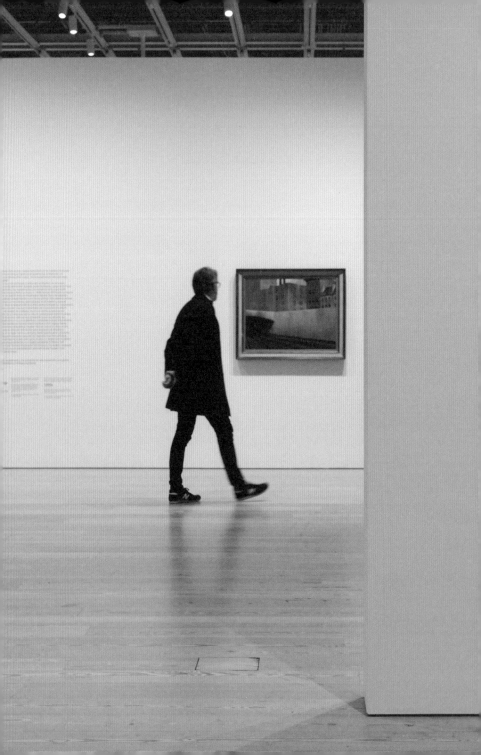

현실과 판타지 사이 어딘가에

휘트니 미술관(Whitney Museum of American Art, New York)

　국내에서 해외 유명 기관의 소장품 전시를 개최한다는 소식을 들을 때마다 늘 기대와 우려가 함께 든다. 많은 이유가 있겠지만, 전시 디자이너이기에 앞서 매년 100여 회 이상의 전시를 관람하는 아트 러버의 입장에서 대부분 이전에 해외에서 한 번쯤 접해본 콘텐츠이기 때문이다. 이미 해외에서 선보인 전시나 작품이 국내에 들어올 때, 기대와는 전혀 다른 인상을 남겨 기존의 관람 경험을 해치는 경우를 심심치 않게 목격한다. 비단 국내와 해외를 구분 짓지 않더라도, 작품을 선보이는 경로가 점점 더 다양해지는 가운데 우리는 작품을 전시하고 공유하는 방식에 대해 더 깊이 연구하고 고민할 필요가 있다.

　2022년 가을, 팬데믹 상황에 뉴욕 휘트니 미술관에서 열린《에드워드 호퍼의 뉴욕(Edward Hopper's New York)》전시는 그야말로 전 세계의 주목을 받았다. 3,000점이 넘는 호퍼의 작품을 소장한 휘트니 미술관은 그가 평생을 보내며 활동의 주 무대로 삼은 '뉴욕'을 주제로 200여 점의 그림을

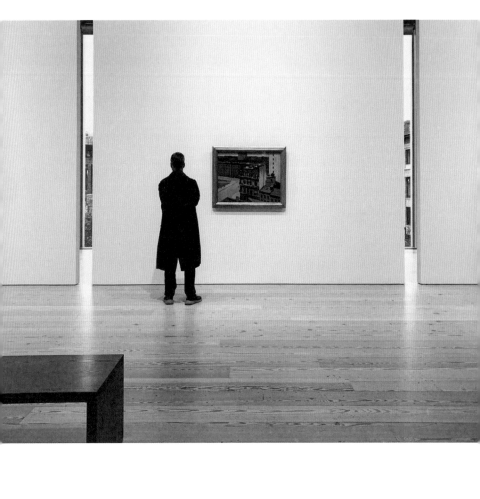

#HopperNY
@whitneymuseum

Whitney Free WiFi
whitney.org/guide

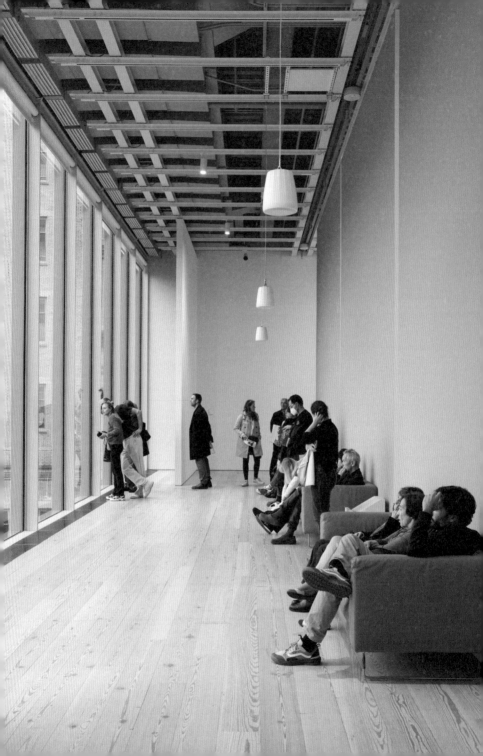

전시에 선보였다. 1900년대 중반, 경쟁적으로 건설되던 뉴욕의 고층 빌딩, 그에 따라 급격히 변화하던 현실적인 도시의 모습 대신 유행에 뒤떨어진 오래되고 평범한 일상의 거리와 장면을 담은 호퍼의 작품들이 한자리에 모였다. 수직선보다는 수평선, 실제 우리의 시야에 들어오는 도시의 모습이 그 안에서 생활하는 사람들의 가상 스토리와 함께 호퍼의 캔버스에 담겼다. 호퍼의 그림은 소외와 고독으로 대표되는 거대 도시 뉴욕과 그곳에서 살아가는 예술가의 현실 그 자체였다.

호퍼의 휘트니 미술관 전시가 뉴욕에서 오픈하기 직전, 서울시립미술관으로부터 전시 내용은 모르는 채로 전시 디자인 프로젝트를 제안받았다. 그때 나는 뉴욕에서 지내며 휘트니 미술관 전시의 오픈을 기다리고 있었다. 당장 반년 후에 에드워드 호퍼의 전시를 맡아 서울에서 오픈해야 한다는 사실도 모르는 채 말이다. 해외 콘텐츠 전시의 디자인을 맡게 될 때, 가능하면 그와 관련된 전시를 찾아 관람한다. 그 작품과 전시를 이전에 실제로 경험했는지 아닌지가 일하는 데 꽤 중요한 비중을 차지하기 때문이다. 더구나 호퍼의 작품이 뉴욕 전시와 겨우 한 달 간격을 두고 서울에 온다는 사실은 지금 돌이켜보면 디자이너로서 휘트니 미술관의 전시를 직접 보고 명확하게 파악하고 있어야 하는 중요한 이유였다. 가끔 신기하게 의도하지 않은 일정과 타이밍이 동시에 맞아떨어지는 순간이 있는데 호퍼의 뉴욕 전시를 개막하자마자 관람하고, 게다가 서울에 오는 호퍼의 작품 대부분이 휘트니 미술관 소장품이라는 사실을 알게 되었을 때는 정말이지 설명하기 힘든 묘한 기분이 들었다.

휘트니 미술관은 그 이름처럼 20~21세기 미국 예술에 중점을 둔 미술관이다. 1931년 문을 연 이후 맨해튼 미트패킹(Meatpacking) 지역의 렌조 피아노(Renzo Piano)가 설계한 신축 건물로 이전하기까지 계속해서 공간 문제로 어려움을 겪었다. 1967년부터 2014년까지 휘트니 미술관은 마르셀 브로이어(Marcel Breuer)가 디자인한 맨해튼 어퍼이스트사이드 75번가의 어두운 화강암 건물로 유명했다. 하지만 2015년 본래 미술관이 개관한 지역인 웨스트사이드에 대규모로 건물을 신축하면서 휘트니 미술관은 독자적인 브랜딩을 강화했다. 브로이어 건물에서 보여지는 무게감 있는 콘크리트의 물성 대신 도시의 일부로서 개방적이고 경계 없는 문화 공간으로 재탄생했다. 투명한 대형 창을 통해 전시 공간과 연결된 넓은 야외 테라스는 뉴욕 시내를 향해 완벽하게 열려 있다. 이로써 미술관은 뉴욕이라는 도시의 풍경과 맥락을 그대로 흡수해 전시장으로 받아들인다.

휘트니 미술관의 전시장은 모두 천장에 설치된 격자형 레일에 의해 이동, 설치되는 가벽을 적극적으로 활용한다. 기둥이 없는 넓은 전시장을 수직과 수평으로 가로지르는 대형 가벽은 높은 천장고와 동서로 길게 배치된 직사각형 형태의 전시실 구조로 전시장을 자연스럽게 정돈한다. 이런 접근 방식은 휘트니 미술관에서 전개되는 모든 전시에 일관성 있는 공간적 아이덴티티를 부여하는 동시에 가변형 벽체의 반영구적 활용을 가능하게 만든다.

휘트니 미술관의《에드워드 호퍼의 뉴욕》전시 또한 화려한 장식이나

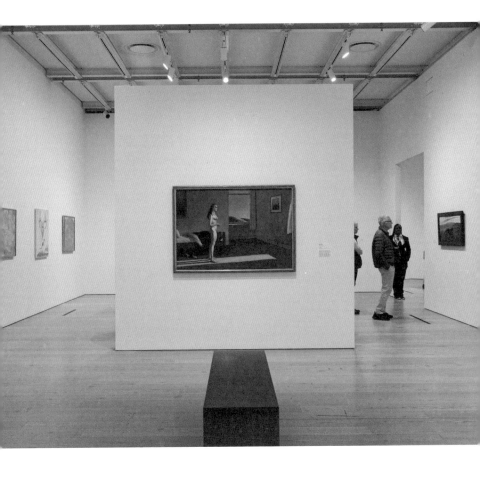

특별한 구조 대신 간결하고 깔끔하게 정돈된 톤의 전시 구성을 선보였다. 호퍼의 그림을 실제로 봐야 하는 이유는 너무도 많은데 그중에서도 가장 중요한 부분은 색감이다. 어떤 매체로도 재현되지 않는 그 특별함은 전시장에서 작품을 마주할 때 비로소 드러난다. 그의 작품들을 대부분 어둡고 무채색이 지배하는 우울한 그림들이라고 오해하기 쉽지만, 사실 그림자와 대조를 이루는 빛 아래의 풍부하고 아름다운 원색이 그림을 지배하고 있기 때문이다. 이들은 중성적인 백색의 벽체와 평소보다 넓은 간격의 배치로 한층 더 돋보인다.

이처럼 널찍하고 시원하게 배치된 공간 가운데 휘트니 미술관은 맨해튼 시내를 바라보는 테라스 안쪽에 가변형 벽체를 연속적으로 설치해 휴게공간을 마련함으로써 관람 도중 전시장 안에서 창밖으로 도시의 풍경을 감상할 수 있게 했다. 일렬로 늘어선 3개의 벽체 사이의 좁은 틈으로 유입되는 자연광은 작품 사이사이 공간을 은은한 빛으로 분절시킨다. 별것 아닌 듯 보이지만 전시 전체를 가로지르는 핵심 주제와 맥락을 공간을 통해 세련된 방식으로 풀어낸 것에 감탄을 금할 수 없었다.

《에드워드 호퍼: 길 위에서》를 준비하면서 나는 최대한 힘을 빼고 그때의 경험을 살리려 노력했다. 휘트니 미술관 전시가 끝나자마자 쉴 틈 없이 열리는 서울 전시를 준비하면서 무엇보다 서울시립미술관과 함께 휘트니 미술관을 디자인적으로 공간에 풀어내고자 했다. 까르띠에 현대미술재단 소장품전 《하이라이트》 때도 그랬지만, 서로 다른 기관의 비전과 아이덴티티를 관람객으로 하여금 동시에 경험하게 만드는 것은 그

어떤 일보다 중요했다. 소장품과 전시 공간 모두 전시 기획과 함께 기관 그 자체를 드러내며 관람객에게 중요한 메시지를 전달하기 때문이다.

국내에서 열리는 많은 기획 전시가 작품 외에 과도한 컬러와 장식을 사용해 관람객에게 추가적인 볼거리를 제공하려고 노력한다. 비싼 관람료를 내고 전시장을 찾는 관람객들을 위해 좀 더 풍부하고 환상적인 기억을 선물하고자 한다. 나는 디자인을 하는 내내 무엇보다 호퍼의 작품이 한국의 서울, 지금 우리 현실 속에서 관람객들을 만난다는 것의 의미에 대해 계속해서 생각했다. 그리고 내가 경험한 휘트니 미술관의 전시들과 호퍼의 그림들, 그가 평생을 지낸 뉴욕과 작품 속에 등장하는 거리의 장면을 함께 떠올렸다. 관람객이 전시장에서 단순히 벽에 걸린 작품을 보는 것에 그치지 않고 이들이 모여 만들어내는 맥락과 의미를 공간에서 자연스럽게 느끼게 되기를 바라면서, 전시장의 어떤 유혹적인 요소들보다 그 안에 걸린 호퍼의 그림 속 판타지에 빠져들길 바라면서 말이다.

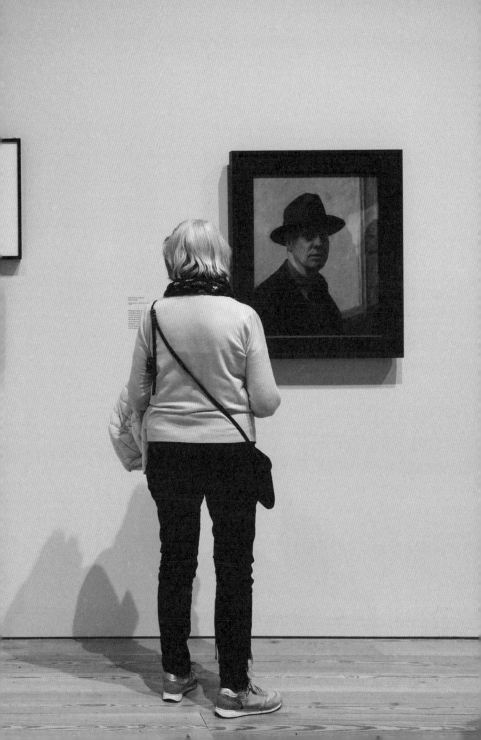

휘트니 미술관

99 Gansevoort Street, New York, NY 10014

뉴욕 맨해튼의 미트패킹 지역에 위치한다. 높은 건물이 비교적 드문 지역이
라 렌조 피아노가 설계한 유리 건물은 멀리서도 쉽게 알아볼 수 있다. 미술
관으로 향하는 길에서 보이는 투명한 유리 파사드는 두 팔 벌려 관람객을 맞
이하는 느낌이다. 입구에는 미술관을 후원하는 사람들의 이름이 빼곡하게
적혀 있다.

유리로 시원한 개방감을 주는 로비의 전면에는 갤러리들을 연결하는 대형
엘리베이터가 자리해 많은 관람객을 각각의 공간으로 이동시킨다. 각 층의
갤러리 공간 한 면이 모두 유리로 오픈되어 테라스로 나갈 수 있으며, 테라
스에서도 위아래 층으로 이동이 가능하다. 테라스에서는 하이라인 공원과
주변 지역, 허드슨강을 함께 조망할 수 있다. 또한 맨 꼭대기인 8층에는 간단
한 음식을 파는 카페가 있다.

휘트니 미술관에 방문한다면 주변 첼시 지역의 주요 갤러리들을 함께 둘러
보길 권한다. 그리니치 빌리지의 작은 커피숍들을 방문하는 것도 큰 즐거움
이 될 듯.

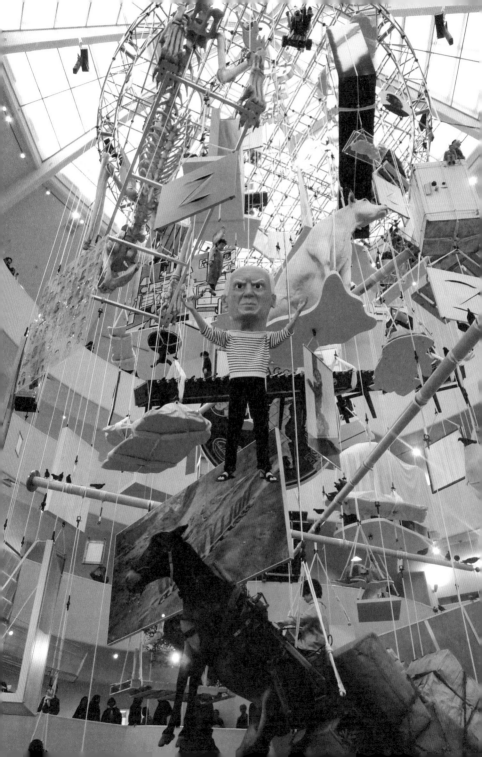

사랑을 두려워하지 않는 우리

리움 미술관(Leeum, Seoul)

2011년, 뉴욕 구겐하임 미술관에서 열린 《마우리치오 카텔란: 모두(Maurizio Cattelan: All)》는 전 세계 미술계를 뜨겁게 달궜다. 당시 MoMA에서 인턴 생활을 하던 나는 그 전시의 처음부터 끝까지 눈을 뗄 수 없었다. 어쩌면 그 전시는 내가 미술계와 완전히 사랑에 빠져버리게 만든 내 인생의 중요한 이벤트가 아니었을까 싶다. 발표 때마다 화제를 몰고 다니던 카텔란의 작품들 '모두'가 세계에서 가장 상징적인 공간 중 하나인 구겐하임 미술관 로톤다(Rotonda)에 매달린 광경은 남녀노소 누구든 한눈에 그 안으로 빠져들 수밖에 없게 했다. 전통적인 전시 문법을 완벽하게 무시하듯 본래 작품이 걸려야 할 벽을 모두 비운 구겐하임 미술관의 모습은 생경했다. 로톤다의 나선형 경사로인 램프(Ramp)를 따라 벽을 보며 전시를 관람하던 관람객들은 평소와는 달리 텅 빈 벽을 뒤로하고 구겐하임 미술관의 심장인 중앙 로톤다를 향해 줄지어 늘어서 있었다.

구겐하임 미술관에 방문할 때마다 근대건축의 3대 거장 가운데 한 명으로 꼽히는 건축가 프랭크 로이드 라이트(Frank Lloyd Wright)가 완성한 건물의 강력한 장소성과 권위를 생각하면 건축과 예술이 만들어내는 조화 혹은 충돌에 관심을 갖게 된다. 건물 자체가 내뿜는 아우라 속에서 비스듬히 기울어진 바닥과 연결된 곡선의 벽체가 예술 작품을 감상하는 데 어떤 영향을 미치는지 의문을 품던 내게 이 전시는 마음속 깊은 곳을 흔들었다. 건물의 내외부 형태를 결정짓는 둥근 나선형 램프로 이루어진 아름다운 아트리움 공간에 마치 빨래 건조대에 마구잡이로 걸어놓은 듯한 작품 설치는 카텔란이 아니었다면 존재할 수 없었을, 카텔란 그 자체였다. 심지어 전시 오픈 날, 전시장을 교수대로 만들며 예술계에서의 은퇴를 선언한 이 도발적인 아이디어의 예술가는 정말이지 다시는 어디에서도 볼 수 없을 것만 같았다.

미술계에서 일을 하게 된 후로, 전시 디자이너가 된 이유나 잊을 수 없는 전시를 주제로 한 칼럼 등에서 나는 늘 카텔란의 구겐하임 미술관 전시를 언급했다. 내가 그것을 인생의 중요한 전시로 계속해서 언급하는 이유는 결코 잊지 못할 만큼 파격적이었던 작품 디스플레이와 누구보다 전시 방식과 설치의 중요성을 명확히 이해한 총명한 아티스트 때문이다. 유리 천창 아래에 밧줄로 매달린 128점은 어디에서도 마주할 수 없는 하나의 새로운 작품으로 느껴졌다. 작품마다의 특별한 캐릭터와 분명하고 강렬한 의미가 담긴 카텔란의 작업은 공간적 제약으로 모두 좁은 간격을 두고 겹쳐져 설치되었고, 이들은 로톤다의 램프를 이동하는

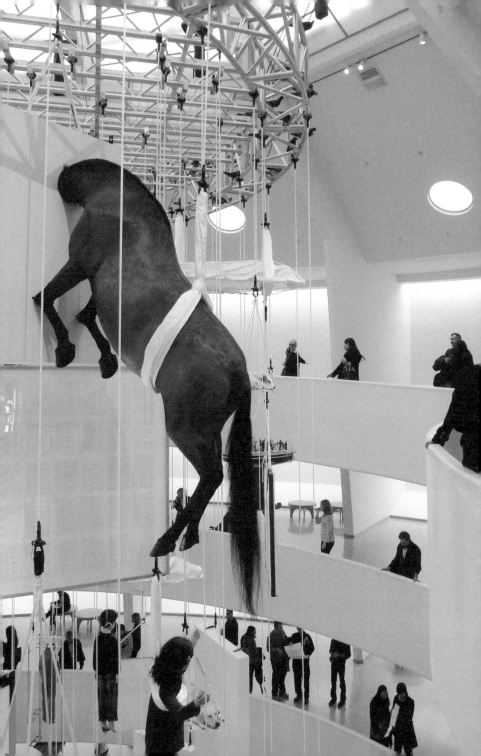

내내 관람객에게 계속해서 새로운 메시지를 전달했다. 스캔들과 도발적인 작품들로 대중에게 놀라움을 선사한 이 아티스트의 전시가 언제나 문전성시였음은 말할 필요도 없다.

전시가 진행되는 동안 나는 시간이 날 때마다 구겐하임 미술관을 방문했다. 작품이 매달린 위치와 높이에 따라 작품들 간에 일어나는 상호작용과 그 안에서 발생하는 의미를 떠올리고 있자면 어느새 하루가 저물었다. 램프를 따라 올라가기도 내려가기도 하면서 끊임없이 흐르는 동선에 맞춰 작품들은 연결되고 단절되는 과정을 반복하며 조금씩 다른 맥락을 만들어냈다. 이와 같이 사람들에게 연극적인 경험을 제공하며 전시장 안에서 움직이는 관람객의 존재마저 작품 속으로 끌어들인 것이다. 이 과정에서 작품이 가진 고유의 맥락은 실종될지언정, 개별 관람객의 해석을 통해 생겨나는 무수한 서사가 전시를 더욱 풍요롭게 했다. 나는 작품들 앞에 선 이들의 반응을 살피면서 어느 때보다 즐거워했다. 관람객은 램프에서의 위치를 바꿔가며 작품을 바라보는 각도를 원하는 대로 조절할 수 있었다. 램프의 난간 너머로 허공의 공간을 사이에 두고 작품을 정면으로 마주하는 일은 많은 사람과 함께 있는 동안에도 일대일로 작품을 감상하는 듯한 강렬한 느낌을 들게 했다.

이 영특한 아티스트가 정말 미술계를 떠났다고 여길 사람이 몇이나 될지 생각할 때 즈음 역시나 카텔란의 전시 소식이 여기저기서 들려오기 시작했다. 은퇴 이후에도 카텔란은 페로탱 갤러리를 비롯한 다양한 장소에서 그의 간행물이자 브랜드인 「토일렛 페이퍼(*TOILET PAPER*)」와 관

련된 전시를 열고 파리의 라파에트 백화점에서 윈도우 디스플레이 디자인을 선보였다. 하지만 구겐하임 미술관에서의 전시가 워낙 대규모로 열린 까닭인지 예술계에서는 특별한 주목을 끌지는 못했다. 2017년 1월, 파리의 까르띠에 현대미술재단으로 예정에 없던 짧은 출장을 떠난 길에서 나는 한동안 잊고 있던 그의 전시 소식을 들었다. 우리에게는 비교적 익숙하지 않은 장소인 파리 조폐국(Monnaie de Paris)에서 열린 카텔란의 전시 《사랑을 두려워하지 않는다(Not Afraid of Love)》가 폐막을 불과 며칠 앞두고 있다는 것이었다. 그때부터 나는 흥분과 기대를 감출 수 없었다. 파리의 역사적인 18세기 살롱에서 그의 작품들을 만날 수 있다니! 백색 콘크리트 벽면과 둥근 로톤다 공간의 구겐하임 미술관과는 180도 다른 유럽 신고전주의 건축양식의 공간에서 그는 또 어떤 전시를 선보일 것인가!

전시 폐막을 하루 앞두고 이른 아침부터 미술관 앞에 길게 늘어선 줄은 관광객보다는 파리지앵으로 가득했다. 파리 조폐국은 파리를 가로지르는 센강의 좌안에 위치한 프랑스의 유서 깊은 곳으로, 한때는 주물 공장으로 이용되었지만 현재는 고대 주화 컬렉션을 소장한 주요 박물관으로 사용 중이다. 18세기에 지어진 고풍스러운 건물은 신고전주의의 중요 건축물 중 하나로, 안뜰을 둘러싸고 센강 변을 향해 길고 아름다운 파사드를 자랑한다. 카텔란은 새로운 작업을 선보이는 대신 기존의 작업들로 유구한 역사를 가진 특별한 공간에서 전시를 기획했다. 붉은 카펫이 깔린 그랜드 살롱에 놓인 〈아홉 번째 시간(La Nona Ora)〉은 운석을 맞은 교황이 그 자리에 있는 듯한 착각을 불러일으켰고, 작은 개별 실로 이동

할 때마다 나타나는 그의 조각들은 각자의 서사에 충실하게 설치되어 있었다. 구겐하임 미술관에서 작품마다의 서사가 실종되고 관람객들의 서사가 새롭게 생겨났다면, 파리 조폐국 전시에서는 이전 작품들의 서사를 더욱더 공고히 하고 강화하는 전략을 택했다. 카텔란은 전시를 준비하면서 죽음 이전의 삶에 대한 질문을 던졌다고 하는데, 5년 전 구겐하임 미술관에서의 전시가 죽음이었다면 파리 조폐국에서의 전시는 오히려 그 이전의 이야기를 다시 시작하는 것이었다. 우리의 삶과 관계된 장소와 시간을 초월한 새로운 의미와 본질을 작품을 통해 더욱 깊이 있게 드러내고 통찰하고자 하는 시도였다.

그래서인지 나는 2023년 리움 미술관에서 카텔란의 전시가 개막한다는 소식을 들었을 때 궁금함을 감출 수 없었다. 해외에서 전시를 감상할 때마다 그 전시가 국내에서 열리는 모습을 상상해보곤 한다. 해외에서 전시된 방식을 국내 미술관의 공간적 조건에 반영해 선보이는 일이 얼마나 쉽지 않은지 잘 알고 있기 때문이다. 그런데 전시 공간을 작품과 함께 맥락화시키는 데 특출난 재능을 가진 카텔란의 전시가 국내에서 열린다니 오프닝만을 손꼽아 기다렸다. 리움 미술관은 2022년 재개관한 이후 다른 어떤 기관들보다 많은 이들의 관심을 받고 있는 국내의 대표적인 미술관으로, 세계적인 건축가 렘 콜하스, 장 누벨, 마리오 보타(Mario Botta)가 디자인한 건물로도 유명하다. 특히 카텔란의 전시가 열리는 M2 전시장은 프랑스 건축가 장 누벨이 디자인한 공간으로, 통상적인 미술관 화이트 큐브와는 달리 전체적으로 검게 마감된 실내와 투명한 창을

통해 외부와 연결된 대형 전시 박스로 건축적 아이덴티티가 강하게 드러난다. 또한 삼성문화재단이 운영하는 국내의 대표 사립미술관답게 마감 하나하나가 고급스럽고 값비싼 소재들로 구성되어 섣불리 그 안에 파격적인 디자인 요소를 추가하는 일은 쉽지 않다. 나 또한 M2 전시장에서 전시를 준비해본 경험이 있는데 그 안에서 새로운 전시의 문맥을 창조하기란 정말 도전적인 시도로 느껴졌다. 그만큼 공간 자체의 건축적 완성도가 높고 디테일 하나하나가 모두 아름답게 디자인되어 이를 무시하고 공간적 변용을 꾀한다면 오히려 디자인을 하지 않느니만 못한 결과를 가져올 것이 분명했다. 그 때문인지 리움 미술관은 그동안 M2 전시장에서 기획전 대신 상설 전시인 소장품전을 위주로 선보였다.

'우리(We)'라는 이름으로 공개된 카텔란 전시는 기존의 작업들을 영리하고 세련되게 선보이는 자리였다. 리움 미술관은 소장품전을 위해 설치한 가벽을 모두 걷어내고 장 누벨이 디자인한 그대로 전시실을 복원했다. 장 누벨과 카텔란의 협업처럼 보일 만큼 검고 고요한 수묵화와도 같은 전시장 안에 재기발랄한 카텔란의 작업들이 마치 원래 자기 자리인 듯 자연스럽게 위치했다. 현대미술에서 강렬한 캐릭터는 대중의 관심과 흥미를 불러일으킨다. 전시는 세련되었으며 나를 포함한 모두의 주목을 끌었지만, 전시실 밖을 나서는 순간 한편으론 그곳이 그들의 본래 자리가 아님을 명확하게 느낄 수 있었다. 리움 미술관 출입구와 로비에 자리 잡은 노숙자를 묘사한 작품을 바라보며, 이전에는 물론 앞으로도 절대 그곳에서 일어날 수 없는 상황임을 다른 어떤 전시에서보다

더 분명하게 드러냈다는 사실을 알았다. 이처럼 카텔란의 작업이 가진 아이러니와 풍자, 자극적이고 도발적인 메시지를 생각했을 때 '우리'는 이 전시를 좀 더 깊이 들여다보고 다시 한번 생각하게 된다. 왜 그는 지금 서울, 리움 미술관이라는 공간에서 이 작품들을 선보이는가? 다른 공간이었다면 이 전시는 어떻게 읽혔을까? 계속해서 작품의 개별 서사들과 우리가 살고 있는 현재를 함께 읽으며 그 안의 의미에 대해 생각하게된다.

　리움 미술관은 독보적인 고미술 컬렉션 외에도 국내, 특히 국공립 기관에서는 만나기 힘든 세계적인 현대미술 거장의 작업들을 대규모로 선보인 대표적인 기관이다. 태생적 특성상 논란에 휘말리거나 엄격한 평가의 대상이 되곤 하지만 여전히 예술 애호가들에게 국내에서 접하기 힘든 단비와도 같은 콘텐츠를 계속해서 선보이는 고마운 기관임에 틀림없다. 리움 미술관이 아니라면 만나지 못했을 아티스트와 전시를 보고 있자면 기업 문화재단이 어느 방향으로 나아가야 하는지 분명하게 알게 된다. 국내에서는 시도하지 않은, 시도하지 못한 전시를 국내의 일반 대중에게 소개하는 일이 결코 쉽지 않았음을 안다. 예술계에 종사하지 않는 대부분의 관람객은 어쩌면 그의 작업을 이번 전시를 통해서 처음 접하지 않았을까 싶다. 실로 오랜만에 팬데믹 이전처럼 전시장 앞에 길게 늘어선 줄과 곳곳에서 담소를 나누며 사진을 찍고 전시를 즐기는 사람들의 모습을 보는 것이 정말 좋았다. 모두가 나름의 방식대로 카텔란의 유머를 즐기고 있었다. 은퇴 이후 그는《사랑을 두려워하지 않는

다》와《우리》라는 두 번의 대규모 전시를 선보였다. 예전에도 지금도 카텔란의 전시는 수많은 사람을 미술관으로 이끈다. 이 특별한 재능을 지금 우리는 어떻게 해석하고 받아들여야 할까? '우리'라면 좀 더 과감하게 그 무엇도 두려워하지 않고 미래를 향해 앞으로 나아갈 수 있을까?

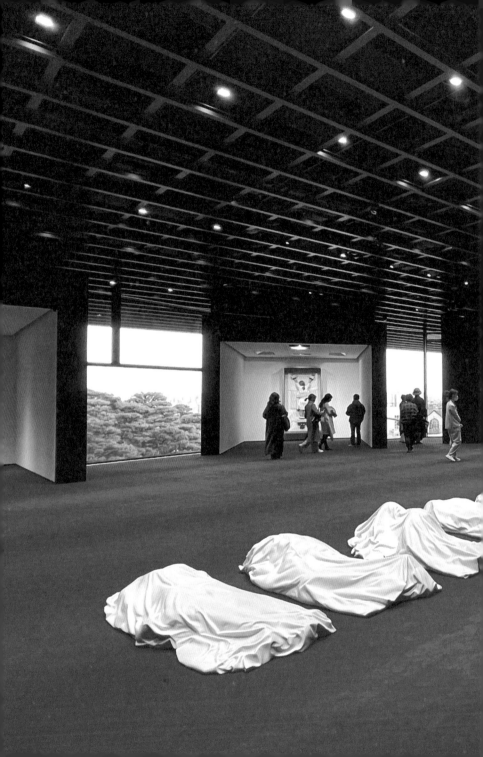

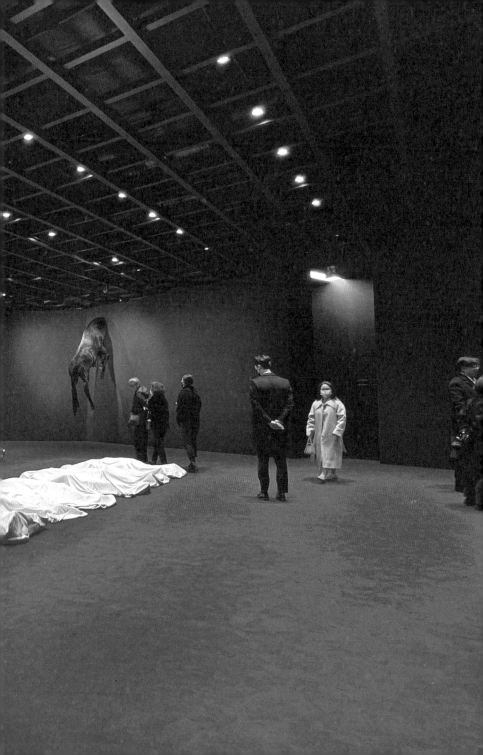

리움 미술관

서울시 용산구 이태원로 55길 60-16

용산구 한남동에 위치한 리움 미술관은 지하철 6호선 이태원역과 한강진역
사이에 있어 대중교통을 이용했을 때 접근성이 매우 좋다. 주변에 '페이스',
'리만머핀'을 비롯한 갤러리와 예술 공간이 많아 함께 둘러보기 편하다. 주
차 공간이 협소하지만 주말이나 공휴일이 아니라면 차를 끌고 미술관에 방
문하는 것도 가능하다. M1 전시장에서 열리는 고미술 상설 전시는 언제 관
람해도 좋을 만한 훌륭한 컬렉션을 완벽한 환경에서 선보인다. 재개관을 한
이후에는 사전 예약을 권장하고 있으며, 특히 인기 기획전의 경우 현장 예매
가 어렵다.

전시를 둘러보고 난 후에 로비에서 커피 한잔을 테이크아웃해, 재개관 이전
에는 일반에 공개되지 않았던 라운지에서 쉬어가는 것도 좋다. 김용관 작가
가 디자인한 다양한 기하학적 패턴과 형태의 가구들이 또 하나의 전시를 관
람하는 듯한 느낌을 준다. 삼성문화재단의 대표 기관답게 디지털 가이드 시
스템이 훌륭하므로 전시 관람 전에 꼭 대여해서 활용하길 추천한다.

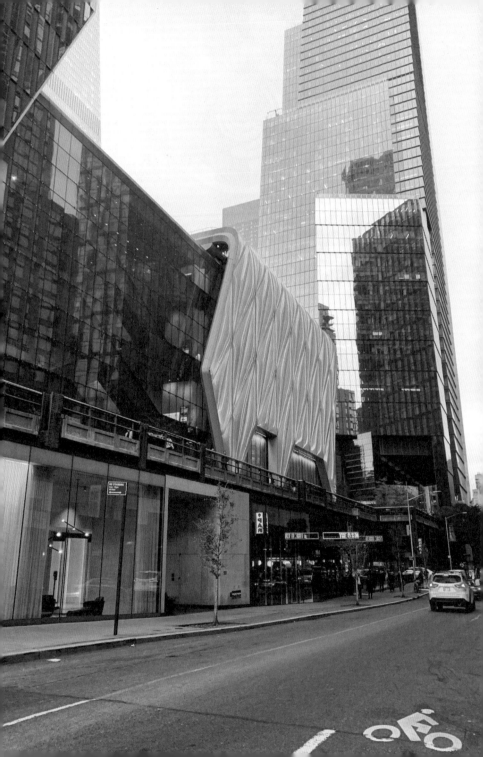

우리의 미래는 예술과 함께

더 셰드(The Shed, New York)

　현대예술의 파격적인 형식과 확장성은 그동안 우리에게 익숙했던 미술관이나 박물관, 공연장과 같은 전통적인 기관의 운영 방식에 끊임없는 변화를 요구해왔다. 더 이상 미술관의 화이트 큐브나 스크린 중심의 극장형 퍼포먼스 공간이 유효하지 않은, 전에 없던 형식의 예술이 쉴 새 없이 등장하고 있다. 전시 디자인을 하면서 내게 주어지는 공간은 주로 화이트 큐브지만, 최근의 현대미술 작가들과 작업할 때마다 심심치 않게 당면하는 과제는 대부분 화이트 큐브를 극복하는 방법에 관한 것이다. 대형 미디어 월과 사운드 시스템, 벽에 걸리거나 바닥에 놓이기를 거부하는 작품들을 볼 때, 나는 주어진 공간을 최대한 활용해 지금까지 볼 수 없던 창의적인 방식으로 그들을 만족시키려고 노력한다. 하지만 종종 물리적 한계와 운영 규제에 부딪혀 좌절하는 순간을 마주하게 된다.

　더 셰드는 그런 예술계에 또 하나의 공간적 실험을 제안하는 새로운 예술 공간이다. 움직이는 건물과 유연하게 변화하며 작동하는 공간. 유

연성(Flexibility)과 변화(Transforming)는 내가 건축을 공부하기 시작한 후로 수없이 보고 듣고 사용한 현대건축의 이상적인 키워드다. 그렇지만 과연 그토록 쉽게 이야기하는 이 목적과 기능이 현실에서 구현된 사례를 몇이나 봐왔는지를 생각하면 실제로 이것이 얼마나 어렵고 까다로운 아이디어인지 알 수 있다. 뉴욕시가 미국 역사상 최대의 개발 사업으로 꼽히는 허드슨 야드(Hudson Yards) 개발 계획 가운데 더 셰드의 디자인을 발표했을 때, 무엇보다 화제가 된 것은 움직이는 파사드인 셸(Shell)의 존재였다. 더 셰드는 웨스트사이드 레일야드 위로 구축된 플랫폼에 지어졌다. 더 셰드 건물을 뒤덮은 37미터 높이의 대형 파사드 셸을 사람 키보다 큰 바퀴가 굴러가며 이동시키는 모습은 과거와 현재, 미래가 동시에 담긴 장관 그 자체다. 수평으로 이동하는 더 셰드의 셸은 층층이 나뉜 건물을 수직적으로 통합함으로써 안과 밖을 교차시키는, 엄청난 규모의 임시적이고 유동적인 퍼포먼스 공간을 만들어낸다. 움직이는 구조물이 만든 거대 공간을 모든 방향에서 활용할 수 있도록 설치된 장치들은 이제 그에 맞는 예술적 실험을 요구한다.

나는 착공 때부터 더 셰드의 건축 과정에 관심을 두고 지켜봐왔다. 그 안에서 어떤 프로그램들을 선보일지, 과연 처음의 계획대로 구현될지 상상해보곤 했다. 2019년 4월 더 셰드가 오픈을 발표하고 아이슬란드 뮤지션 비외르크(Björk)의 퍼포먼스를 비롯해 다채로운 공연과 전시 프로그램을 선보였다. 뉴욕에서 가장 힙하게 떠오르는 지역의 가장 팬시한 건물에 지금 가장 핫한 예술이 있었다. 로비에는 뉴욕의 독립서점인 맥

널리 잭슨 서점(McNally Jackson Books)과 더 셰드 디자인에 큰 영감이 된 건축가 세드릭 프라이스(Cedric Price)의 이름을 딴 레스토랑과 바가 있다. 이곳들은 별도의 칸막이나 구분 없이도 조화를 이루며 더 셰드의 로비 공간을 구성한다. 공연을 기다리며 소파에 앉아 간단한 음료를 두고 맞은편에 앉은 다른 관객들과 자연스레 이야기를 나눌 수 있게 디자인된 열린 로비 공간은 기존의 미술관이나 공연장에서 쉽게 접하기 힘든 경험을 선사한다. 마찬가지로 약 6미터에 달하는 높은 천장고와 기둥 하나 없는 42×25미터의 갤러리에서는 내가 방문했을 당시 칸막이 대신 대형 걸개 작업을 수천 개의 와이어로 천장에 매달아 전시하고 있었다. 완벽한 공간에 작품만이 유영하는 듯한 장면을 만났을 때, 나는 전시에서 가장 중요한 요소가 작품이라는 사실을 다시 확인하는 것만 같았다. 다른 무엇도 아닌 작품만을 온전히 감상하고 있다는 확신을 온몸으로 느꼈다.

최근 들어 논쟁의 대상이 되는 전시 디자인 이슈는 아마도 디자인이 작품과 별개로 너무 강한 존재감을 드러내는 것에 대한 반발일지도 모른다. 3차원의 공간을 바탕으로 하는 전시의 특성상 그야말로 '전시'되는 작품은 공간의 영향을 받을 수밖에 없다. 나는 그 과정에서 작품이 가장 잘 보이도록 돕는 일이 전시 디자인의 중요한 역할이 아닐까 생각한다. 드넓은 공간은 작품을 작고 보잘것없어 보이게 만들 수도 있지만 역으로 공간 자체를 작품으로 흡수하며 그 범위를 확장해 또 다른 시각으로 바라보게 만들기도 한다. 더 셰드의 갤러리는 그 사이에 존재하는 모

든 가능성을 열어둔다. 이런 공간을 마주하는 일은 작가나 큐레이터뿐만 아니라 디자이너에게도 도전이며 기쁨이다.

1960년대 세드릭 프라이스는 펀 팰리스(Fun Palace)로 사람들의 문화예술 활동과 그들의 요구에 즉각적으로 반응하는 가변형 건물에 관한 아이디어를 제시했다. 여기서 영감을 받아 렌조 피아노와 리차드 로저스(Richard Rogers)는 파리의 퐁피두센터를 디자인했고, 건축가 그룹 딜러 스코피디오 렌프로(Diller Scofidio+Renfro)는 더 셰드를 설계했다. 과거 세드릭의 드로잉에 표현된 철골구조를 사용한 대형 오픈 공간은 그 안에서 벌어지는 일들과 상호작용하며 끊임없이 변화하는 구조의 공간으로 묘사된다. 그리고 그 유연한 공간은 예술과 과학, 문화를 위한 곳이다. 원하는 것을 마음껏 탐구하고 표현할 수 있는, 모두를 위한 재미있는 공간! 펀 팰리스는 결국 실현되지 못한 꿈으로 남았지만 더 셰드는 이상적인 아이디어로만 여겨지던 계획의 가능성을 보여주고 미래를 향해 한 발 더 나아가게 했다. 지금까지 우리가 보지 못한 예술과 그것을 위한 공간. 그곳에서 무엇보다 예술과 함께하는 우리의 미래가 기대되는 것은 당연하다.

THE DILLER–VON FURSTENBERG FAMILY FOUNDATION KENNETH C. GRIFFIN LIZZIE AND

더 셰드

545 West 30th Street, New York, NY 10001

뉴욕 맨해튼의 허드슨 야드 지역에 있는 복합 문화시설이다. 하이라인 공원의 북쪽에 인접하며 남쪽으로는 첼시의 갤러리 지구와 매우 가깝다. 허드슨 강 변에 조성된 토머스 헤더윅(Thomas Heatherwick)이 설계한 벌집 모양의 건축물 베슬(Vessel)과 에지(Edge) 전망대 등을 함께 둘러보기 좋다.

더 셰드는 뉴욕의 다른 건물들과 마찬가지로 30번가와 31번가 출입구 모두 사용 가능한데, 31번가가 더 높은 곳에 위치해 31번가로 진입한다면 로비로 내려가야 한다. 30번가 출입구로 들어서면 좌측에는 맥널리 잭슨 서점과 데스크가, 우측에는 칵테일 바이자 레스토랑 세드릭스(Cedric's)가 위치한다.

로비 전면의 유리 너머에 있는 에스컬레이터로 이동하며 전시장과 공연장을 둘러보면, 모든 공간에서 건축가의 세심한 의도와 배려가 느껴진다. 새로운 예술 공간 자체를 경험하는 것만으로도 이곳을 방문하는 큰 즐거움이 된다.

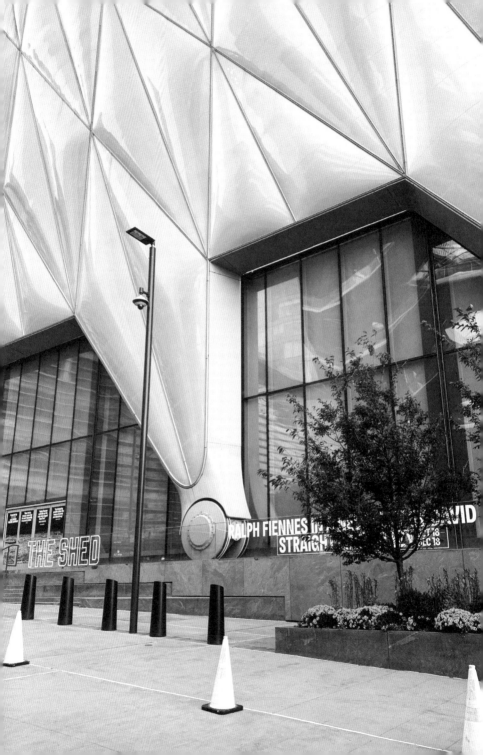

사진 속 공간들

예술이 필요한 시간

전시 디자이너 에세이

초판 인쇄일	2023년 5월 8일
초판 발행일	2023년 5월 15일

지 은 이	이세영

발 행 인	이상만
발 행 처	마로니에북스
책 임 편 집	이예은

등 록	2003년 4월 14일 제 2003 - 71호
주 소	(03086) 서울특별시 종로구 동숭길 113
대 표	02 - 741 - 9191
편 집 부	02 - 744 - 9191
팩 스	02 - 3673 - 0260
홈 페 이 지	www.maroniebooks.com

ISBN 978-89-6053-637-1(03600)